名家創作的赤裸告白

水彩解密5

The Secrets of Watercolor

中華亞太水彩藝術協會
洪東標　　　理事長

序文

這是一本有溫度的水彩創作論述專書

水彩可說是打開台灣近代美術史的敲門磚，也幾乎是台灣所有藝術創作者進入繪畫領域所接觸到的第一種媒材，它的經濟和方便性吸引很多人參與，但是「易學難精」的高難度技巧也讓很多人望之卻步，台灣的繪畫市場也始終沒有好好的正視水彩畫的價值，以至於水彩成了小畫種，因此我對堅持水彩創作的朋友格外有好感，都是為了喜歡，而明知道水彩的市場很小，卻始終擁有熱情，所以我必須為水彩畫家們發言。

近年來我們都認知到，網路的傳播實力很強，但是這些資訊常常良莠不齊、又雜又多。新的資訊覆蓋速度往往讓許多訊息一閃即過，因此把宣揚藝術的成效完全寄望於現代網路，而忽略傳統的紙本印刷功能，也是一大遺憾。

從 2015 年開始我們首先在和平東路上的「郭木生文教基金會」主辦了一場水彩聯展，邀集代表台灣水彩當代的 15 位畫家展出，同時出版一本專輯「水彩解密 - 名家創作的赤裸告白」，搭配展覽的高人氣，一時之間洛陽紙貴，銷售一空。而這樣高水平的聯展難免會有遺珠之憾，尤其在國際上水彩實力堅強的台灣，邀請優秀的水彩畫家十餘人共同舉辦一場聯展，必然會是大家引頸期待的水彩界盛事，我想行有餘力若能為這群夥伴們來

服務，也是件很快樂的事。於是我們繼續推動一系列的出版品，為當代優秀水彩畫家辦理研究展暨出版專書，每年都以新的面貌、新的成員來辦理，而成員必須具有非常豐富完整之個展和重要聯展資歷，並且每一位畫家都要毫無保留地分享個人創作的心得，共同來出版這本書，讓觀賞者都能明確的理解畫家們的特色。

本書由我擔任策劃總召兼發行人，師大黃進龍教授擔任學術策展人，謝明錩老師擔任藝術總監，加上編輯委員程振文，吳冠德，林毓修，自 2016 年以來已經讓這個例行的水彩研究展成為台灣水彩畫界的盛事，每每在開幕式和簽書會時的人潮絡繹不絕。

今年我們邀請了十一位優秀畫家群共同呈現其最優秀的作品，分別是林玉葉、朱榮培、連明仁、陳新倫、蔡秋蘭、李盈慧、周運順、游文志、林煥嘉、黃俊傑、綦宗涵，他們各具特色的精彩內容必然再度引起轟動。

一位畫界的朋友問我：台灣的水彩畫家不太多，會有繼續出版的可能嗎？我相信答案是肯定的，因為水彩畫界的生力軍將會源源不絕，我們建構的平台將會讓優秀的水彩畫家站上去，讓全台灣都能看見，也讓世界看得到，所以我要說：優秀的水彩畫家們請出列！

獨特的心靈，獨特的美

台灣著名水彩畫家　　　　文 / 謝明錩

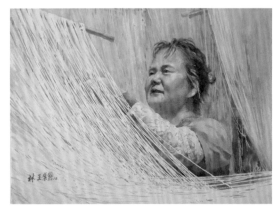

歲月 ・ 林玉葉 ・ 2018

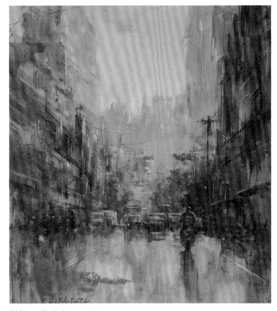

林玉葉《歲月》

寫意、大塊、滋潤是林玉葉描寫自然風光、純樸街景或者花卉的一貫風格，然而我卻以為，她把這一套輕快流暢的手法用在肖像畫上更是恰到好處。

這幅名為《歲月》的人物畫很精彩，因為比例十分到位，肖像與生俱來的素描感加上她描寫風景的流暢感，相得益彰相輔相成。

曬麵場上的麵線，說來不是白的就是米黃色的，林玉葉以更具藝術感的寒暖相配法處理了這些麵條的色彩，前面的、右側的與背景的麵線都有貼切的明度與不同的彩度，尤其恰如其分的畫面裁切使構圖有了橫直交錯井然有序層次分明的美感。為了表現麵線條條分明的特性，她收斂了灑脫，一條條準確地把主題麵線刻畫出來了。

技巧永遠是巧妙的選擇而非全盤的呈現，不是嗎？

朱榮培《古寺禪機》

能夠把淌流與氣勢，還有恰如其分的體積感融合在一起，這幅畫算是難得了。一氣呵成雖然是形容朱榮培作品的最佳註解，但這幅畫無論是色彩或者恰當的細節都遠非自動性技巧的無意識揮灑可以辦到，許多牽一髮動全身的「危機」在作者凝神專注的努力下被化解了，機運加上無法預期的控制，水彩的偶然性似乎也被掌握了。藍紫、微帶點紅的色彩用來描寫廟宇或者宮殿真是恰到好處，尤其用如此淋漓的手法，一瞬間彷彿就把形象捕捉住了。

周運順《窗的記憶 V》

周運順的畫經過多次變革，但以目前的風貌最具當代性也最具個人特色。

這幅《窗的記憶》作品，具像的部分色彩光耀奪目還溢出輪廓，帶來視覺愉悅；硬邊的玻璃反映產生互透疊影的趣味，突顯了現代感。傳統與當代被結合了，跳脫了寫生的框限，先解構再結構，或者先結構再解構，這幅畫呈現了多角度透視的新視野。

繪畫的價值在意念，周運順顯然想通了什麼，一反從前的輕柔表現，代之以既有力道又瀟灑的筆觸。

單色的、暗調子的、多彩的、圖案的、立體的、平面的甚至隨機的都併呈在一幅畫裡，周運順此番走進了創作的領域。

序文

李盈慧《人生如風》

有些東西本身就會說話但能讓一朵花說話卻很難，這幅畫光看標題就很有哲學味，看了畫面以後也接收到了人文感。 縱觀李盈慧的所有花卉作品，這樣的感覺是少見的。

綠不綠，紅不紅，藍不藍，紫不紫，這朵花就幽幽地浮在哪裡，彷彿一張揮不去的面孔。

飄逸或者游離，誰也說不清楚，虛中有實、實中有虛，這朵花連說的話都很抽象，沒人能懂當然也不須懂。

最深刻的美是意會出來的，不是觀察出來的…

林煥嘉 《顯靈》

林煥嘉的畫有自己的面貌，他創造了一種調子，一種在黑暗中亮閃或者低沈中輕吟的調子， 一種即使平淡也會讓人心情洶湧的調子，一種在無人的斗室裡也能讓人聽到聲響的調子。

所有人間瑣碎，不相干的平凡事，經過他的妙手都結合成一個觀點，彷彿有了思想，也化成一種個人內心的哲學。

這幅《顯靈》描寫的是什麼台灣人都懂，說它是一個平凡無奇的場景也可以。但林煥嘉心中有一個過濾器，他把所有世俗、風俗、民俗甚至我們原本以為的庸俗，都淬煉成了文化。

想畫出這樣的畫，絕不是只用眼睛去看，還要用心靈去取捨、去提昇、去轉化。 漂亮的畫可以讓人讚美，但只有融進心靈才可以讓人感動。

游文志《逆行》

以技巧而言，大半的畫都是組合出來的，但游文志的這幅《逆行》是演化出來的。 創作的動機來自於一個思想原點，但創作的過程卻是從零瞬間幻化成一個龐大雛型然後逐漸增加層次最後水到渠成的完成，其中少有拼湊。

畫給人的感覺相當「情緒」，紅紅的街景，暖烘烘的，帶點醉人的迷離，一輛疾駛的機車開往彷彿是火坑的未知，把兩側看不明、理不清的人間景致全拋到腦後，而熱氣蒸騰著，從平地直升到天頂。

這是一幅描寫心象的風景，以主觀的色彩，律動的微肌理，洶湧般的潑灑，訴說著都市人茫然的心情。

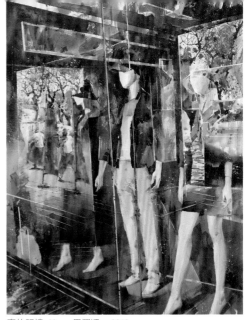

窗的記憶 Ⅴ ・周運順・2018

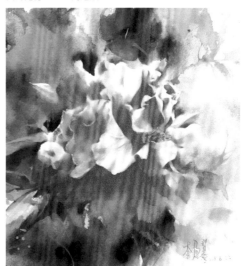

人生如風 ・李盈慧・2018

顯靈 ・林煥嘉・2019

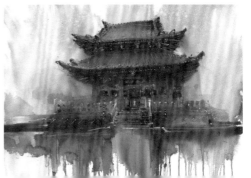

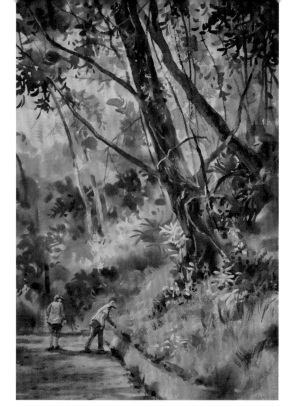

探訪山林 · 連明仁 · 2010

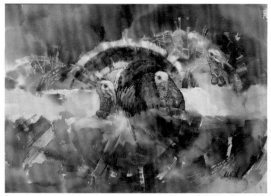

美食 · 陳新倫 · 2018

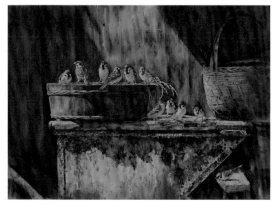

晨光 · 蔡秋蘭 · 2018

連明仁《探訪山林》

無疑的，水彩是技巧性繪畫而「層次」是變化的精髓。連明仁這幅畫的動人處，就是以最具本質趣味的水彩技巧，做出了無懈可擊的層次。 不管是色彩或者技巧一切都是漸層的，靠著溫和的微變化， 連明仁使觀者的心憩息在自然與藝術間來去反覆的場域裡。

很少有人可以把綠色做出這麼多調子，從邊角以及遠樹叢的低彩漸變到目光焦點的高彩，由引不起注意的灰綠、灰藍移轉到微細分類的石綠、混合綠甚至超越樹綠、鮮綠的青綠、普魯士藍、土耳其藍之間， 千變萬化卻協調美妙的綠，道盡了藝術超越自然的美。

那一棵主題區內聳立的樹同樣是色彩豐富：棕色、青綠、灰藍、灰紫都在同一棵樹上巧妙的輪番上陣而且還做到了寒暖相襯與虛實相間。

樹冠的描繪是姿態優美與聚散有致的，它的低調與背景的高調對比出了空間。

不故弄玄虛也不扭怩作態，這幅畫以單純的意念配合單純的技法畫出了單純的美。

陳新倫《美食》

陳新倫的畫在近幾年做了很大的變革，尤以這幅描寫火雞畫題《美食》的作品為甚。

不再像幾年之前執著於質感、空間甚至「 直觀視覺」的作品，這幅畫即使仍然採用淳樸主題但不論是結構、色彩或者筆觸，都已經用非寫實手法朝「當代趣味」轉化了。

刻意地分割、寫意、抽象化、圖案化而且保留色彩的高彩度，使他的作品整個脫胎換骨。

如今他採取直接賦彩縫合而不使用去色、洗色或者用不透明色彩壓低彩度的方法，使他的作品保持一種亮麗耀眼的效果而且乾淨俐落，頗符合他現代感的追求。

的確，藝術無所不能，樸素與時髦還是可以結合的。

蔡秋蘭《晨光》

鄉土是蔡秋蘭創作藝術的源頭，結合柔美的女性特質，她看似擁抱滄桑的作品其實出入於歲月、親情與自然歌頌之間。

這幅《晨光》算是集其創作意念之大成的作品，一切還是以美感為依歸 ，但她以較高彩度的渲染軟化了歲月

斑駁難免帶來的傷感，結合光影與麻雀的躍動生命，重
新賦予了鄉土的新希望。

構圖顯然是費過心機的，背景強烈光影的方向，配合右
下角與左下角銹鐵皮不同角度發展的方向，一方面是講
求平衡的手法，一方面也是塊面造型呼應的考量。

黃俊傑《清晨工作的母親》

黃俊傑善於描繪人類心中最貼近本質的「苦澀」心靈，
他關心底層百姓的生活感受，作品即便偶而「五光十
色」（當然，還是一種低調中的豐富)但都不可能指向
奢華而是向滿溢愛與慈悲的心境靠攏。

這幅《清晨工作的母親》彷彿是一篇圖像化後兼有故事
情節的文字，背景的確也是五光十色，似乎反應著複雜
社會的一切，但母親專心幹活，眼前只有當下，她近乎
無思無想的做著日日重複的工作，寵辱偕忘

對於技巧而言，黃俊傑的技巧不輸任何人，但他做的很
內斂，技巧只為內容服務而從不去耍弄。

　二十一世紀的今天，稀奇古怪的藝術形式充斥的今天，
還有年輕人誠懇的朝內心世界去探索、去沈浸，這種反
浮光掠影的心靈表現，不能說不動人。

藝術可以娛人、嚇人、惑人、驚人，不同的創作者、
不同的個性就有不同的選擇，但，無疑的，動人或者感
人還是最持久。

綦宗涵　《澆熄》

即使是風景，也要通過心靈的篩子過濾，「簡化」雖好
但永遠敵不過「轉化」。綦宗涵的畫不喜平舖直述，
他總是跳脫自然觀照加入自己的看法 (也就是表現目
的) 然後選擇最貼近他心意的表現方式。

《澆熄》這幅畫，光從畫名就點出了他的創作動機。
縱觀他的所有作品，能打動他心靈的題材絕不是風光明
媚的風景而是「異象」，他不畫美美的、充滿綠意的
自然風光卻選擇觀照這個可能是林災後火焰剛被澆熄的
蕭瑟景象來描繪。

綦宗涵的畫不雕琢以追求直觀真實但也不故作瀟灑玩弄
水彩趣味，他講求造型筆觸的「天趣」，色彩很考究，
不管是明度彩度色相 都要微調到與他想表現的「心情」
相契才罷手。

藝術不等同於技術，藝術家不等同於畫家，差別就在於
「心靈的深度」。

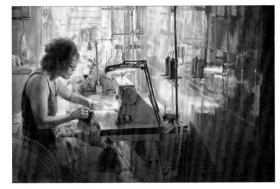

清晨工作的母親 ・ 黃俊傑 ・2018

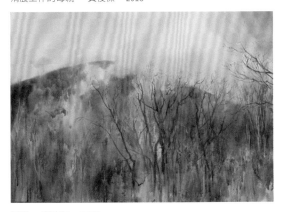

澆熄 ・ 綦宗涵 ・2019

目次 CONTENTS

序文

02　藝術分享水彩解密 5 / 洪東標

04　藝術分享水彩解密 5 / 謝明錩

10　解密 - 臺灣水彩大紀事

告白水彩名家創作的心境

16　林玉葉

32　朱榮培

48　連明仁

64　陳新倫

80　蔡秋蘭

96　李盈慧

112　周運順

128　游文志

144　林煥嘉

160　黃俊傑

176　綦宗涵

編輯委員

194　洪東標

196　黃進龍

198　謝明錩

200　程振文

202　林毓修

204　吳冠德

聯絡人

206　黃玉梅

解密 -
臺灣水彩大記事

水彩大紀事

1907~1980

■ 重要事件　　■ 教育與推廣

1907	■ 石川欽一郎來台兼任臺北國語學校美術老師 ■ 李澤藩出生
1912	■ 劉其偉出生 (08.25，福州)
1922	■ 蕭如松出生
1923	
	■ 東京大地震，石川欽一郎家屋倒塌，應臺北師範校長志保田甥吉之邀，再度來台任教 ■ 席德進出生於四川
1926	■ 七星畫會第一次展出，台北博物館
1927	■ 石川欽一郎和第一代留日與在台學生組「台灣水彩畫會」第一次展出 (11.26-28，高田商會二樓)
1929	■ 七星畫會解散，赤島社成立 ■ 倪蔣懷成立台灣繪畫研究所
1930	■ 洪瑞麟赴日留學
1932	■ 石川返日「一廬會」送別展 (11.26-28，總督府舊廳舍)
1933	■ 赤島社解散
1937	■ 倪蔣懷成立台灣水彩研究所
1938	■ 「一廬會」部份成員再度改組成「台陽美術協會」
1943	■ 倪蔣懷病逝
1945	■ 劉其偉來台　■ 石川病逝日本
1946	■ 第一次展覽會於 (10.22-31 台北市中山堂)
1947	■ 席德進第一名畢業於杭州藝專
1948	■ 馬白水莅台寫生從此留台任教台灣師範大學 ■ 席德進來台於嘉義中學任教

1951	■ 劉其偉首次個展，台北中山堂
1953	■ 馬白水創設「白水畫室」
1954	■ 藍蔭鼎應邀訪美與艾森豪會面 ■ 劉其偉 譯「水彩畫法」
1960	■ 馬白水 著「水彩畫法圖解」
1962	■ 劉其偉 編譯「現代繪畫基本理論」
1969	■ 「聯合水彩畫會」於 1969 年由王藍、劉其偉、張杰、吳廷標、香洪、胡茄、鄧國清、席德進、舒曾祉組成並第一次展出 (新生報業大樓)
1970	■ 何文杞、李澤藩、施翠峰、陳景容等人籌組「台灣省水彩畫協會」
1973	■ 聯合水彩畫會更名為「中國水彩畫會」 ■ 台灣省水彩畫協會更名為「台灣水彩畫協會」
1974	■ 第二十八屆起，分西畫部為油畫部與水彩畫部
1975	■ 馬白水自師大退休移居紐約 ■ 劉其偉 著「現代水彩初階」
1976	■ 李焜培 著「20 世紀水彩畫」
1977	■ 由李焜培、沈允覺、陳誠、廖修平、王家誠、吳登祥、吳文瑤等人組成「星塵水彩畫會」 ■ 劉其偉 著「水彩技法與創作」 ■ 楊啟東發起「中部水彩畫會」
1979	■ 藍蔭鼎辭世於台北 (02.04，台北市)
1980	■ 何文杞於屏東組織成立台灣現代水彩畫協會

1980~2000

■ 重要事件　　■ 教育與推廣

1981　■劉文煒、陳忠藏、簡嘉助、陳樹業、陳在南、
　　　　李焜培、沈國仁、藍榮賢八人成立「中華水
　　　　彩畫作家協會」，由劉文煒擔任會長，陳忠
　　　　藏任總幹事 (明星咖啡廳)
　　　　■席德進病逝 (08.03)

1983　■台北市立美術館成立
　　　　■李焜培 著「現代水彩畫法研究」

1984　■全省美展水彩類參展件數達 507 件為各類最
　　　　高
　　　　■第三十八屆省展，十九縣市之最後巡迴展區
　　　　係澎湖馬公，因澎湖輪失事，所載運之作品
　　　　全數沉沒，美術品開始投保

1985　■楊恩生 著「水彩藝術」〈雄獅〉
　　　　■楊恩生 著「表現技法」〈藝風堂〉
　　　　■郭明福 著「水彩畫」〈藝術圖書〉

1986　■楊恩生 著「水彩技法」〈藝風堂〉

1987　■中華水彩畫作家協會更名「中華水彩畫協
　　　　會」
　　　　■楊恩生 著「水彩靜物畫」〈雄獅〉

1988　■楊恩生 著「水彩動物畫」〈雄獅〉
　　　　■省立台灣美術館開館

1989　■中華水彩畫協會主辦中華民國七十八年水彩
　　　　畫大展 (03.11-04.30，省立美術館)
　　　　■李澤藩去世

1990　■中華水彩畫協會主辦 1990 第三屆中華民國
　　　　水彩畫大展台北縣文化中心 (07.21-07.31)
　　　　■楊恩生 著「不透明水彩」〈北星圖書〉、「水
　　　　彩技法手冊」〈雄獅〉

■ 1990 年陳甲上由教職退休遷居高雄市，組
　高雄水彩畫會

1991　■蕭如松去逝

1992　■黃進龍 著「水彩技法解析」〈藝風堂〉
　　　　■郭明福 著「水彩靜物畫」〈藝術圖書〉

1994　■中華水彩畫協會主辦中美澳三國水彩畫聯展
　　　　■水漣漪彩激蕩聯展 (03.19-04.14，台北市中
　　　　正藝廊)
　　　　■水彩雜誌社成立
　　　　■「水彩雜誌」季刊發行
　　　　■高雄市立美術館開館

1995　■李焜培完成巨作「印度聖節 (一)」
　　　　234x765cm、
　　　　「印度聖節 (二)」234x456cm

1996　■洪瑞麟病逝
　　　　■謝明錩 著「水彩畫法的奧祕」〈雄獅〉
　　　　■李焜培完成巨作「恆河之晨」114x1020cm
　　　　■大峽谷寫生 131x427cm
　　　　■布萊斯峽谷寫生 131x512cm

1997　■郭明福 著「風景水彩初階」「風景水彩進階」
　　　　〈藝術圖書〉

1998　■中華水彩畫協會主辦全國水彩邀請展
　　　　(11.7-11.19，台中市文化中心)
　　　　■羅慧明創立「台灣國際水彩畫協會

1999　■臺灣國際水彩協會主辦跨世紀亞太水彩畫展
　　　　(06.02-06.23，台北市中正藝廊)

2000　■中華水彩畫協會主辦台北亞州水彩畫聯盟展
　　　　(08.12-09.24，台北市中正藝廊)

水彩大紀事

2001~2019

■ 重要事件　　■ 教育與推廣

2001
- ■臺灣國際水彩協會辦理 2001 新世紀亞太水彩畫展 (02.24-03.31，台北市中正藝廊)
- ■臺灣國際水彩協會辦理中小學教師水彩研習營於師大推廣部

2003
- ■馬白水辭世 (01.07，美國佛羅里達)
- ■臺灣國際水彩協會辦理 2003 澎湖亞洲水彩畫聯盟展，澎湖縣文化局

2004
- ■楊恩生 著「水彩經典」〈雄獅〉

2005
- ■臺灣國際水彩協會辦理新竹國際水彩邀請聯展 (12.22-01.09，新竹縣文化局)

2006
- ■劉文煒、謝明錩、洪東標、楊恩生創立「中華亞太水彩藝術協會」
- ■中華亞太水彩藝術協會主辦「風生水起」國際華人水彩經典大展 於台北歷史博物館
- ■高雄水彩畫會主辦 2006 亞細亞水彩畫聯盟展，於新營、高雄市、台東市
- ■中華亞太水彩藝術協會辦理「水彩創作與教育研討會」於臺灣師大、台中教育大學、台南女技學院
- ■簡忠威 著「看示範學水彩」〈雄獅〉
- ■謝明錩、洪東標、楊恩生 合著「水彩生活畫」〈藝風堂〉
- ■洪東標著「旅人畫記」〈藝風堂〉

2007
- ■臺灣國際水彩協會主辦 2007 臺灣國際水彩邀請展 (台北縣文化局)
- ■洪東標 著「水彩小品輕鬆畫」〈藝風堂〉
- ■「水彩資訊」季刊雜誌發行

2008
- ■台灣水彩百年座談會：李焜培、鄧國強、蘇憲法、陳東元、謝明錩、洪東標、楊恩生、巴東、黃進龍等 (台灣師大)
- ■台灣的森林主題水彩巡迴展 (林業試驗所)
- ■臺灣水彩一百年大展 (歷史博物館)
- ■紀念台灣水彩百年全國水彩大展 (台灣民主紀念館)
- ■洪東標整理完成「台灣水彩百年大事記」

2009
- ■中華亞太水彩藝術協會發行之水彩資訊雜誌更改為半年刊

2010
- ■台灣國際水彩畫協會舉辦「台澳水彩交流展」台中市役所、澳洲雪梨

2011
- ■建國百年「印象 100」水彩大展 (國立歷史博物館)
- ■紀念建國百年「台灣意象」水彩名家大展 (國父紀念館)

2012
- ■台灣水彩畫協會由師大林仁傑教授當選理事長，完成立案登記。
- ■師大黃進龍教授當選連任台灣國際水彩畫協會，並獲選為中華亞太水彩藝術協會理事長，為首位接任兩大水彩協會會長職務。
- ■洪東標以 56 天完成機車環島寫生活動，並完成台灣海岸百景 118 件水彩作品。
- ■洪東標著「56 歲這一年的 56 天」旅行寫生紀錄 (金塊文化)

2013
- ■謝明錩著「水彩創作」，雄獅美術

2014 ▪程振文、簡忠威獲選為世界水彩大展 25 強，在巴黎展出，程振文獲得金牌獎

▪水彩資訊雜誌」發行電子版

▪謝明錩、洪東標作品獲中國水彩博物館購置典藏

2015 ▪台灣加入 IWS 國際水彩組織 (郭木生文教基金會)

▪台灣當代水彩 15 個面相水彩研究展 (紐約天理畫廊)

▪黃進龍策展「流溢鄉情」紐約聯展 (阿特狄克瑞策公司主辦)

▪「彩匯國際」世界百大畫家聯展

▪水彩專書「水彩解密 - 名家水彩創作的赤裸告白出版

2016 ▪ IWS.TAIWAN 主辦 2106 世界水彩大賽中正紀念堂

▪ 2016 台灣當代水彩研究展 (台北吉林藝廊)

▪水彩專書「水彩解密 2- 名家水彩創作的赤裸告白出版

2017 ▪第一屆台日水彩展 (台南奇美美術館)

▪台灣首度以會員資格參加義大利法比亞諾國際水彩展 (義大利)

▪活水 -2017 國際水彩名家邀請展 (桃園市政府文化局)

▪ 2017 台灣當代水彩研究展 (台北吉林藝廊)

▪出版活水 -2017 國際水彩名家邀請展專輯

▪水彩專書「水彩解密 3- 名家水彩創作的赤裸告白出版

2018 ▪台印水彩交流展 (9/01~9/13 台北吉林藝廊)

▪台灣 15 位畫家以會員國資格參加義大利法比亞諾國際水彩展義大利 (10/27~11/08)

▪ 2018 台灣當代水彩研究展 (台北吉林藝廊)

▪水彩專書「水彩解密 4- 名家水彩創作的赤裸告白出版

2019 ▪中華亞太水彩藝術協會「台灣水彩主題系列精選女性篇」展覽 (國父紀念館)

▪中華亞太水彩藝術協會「台灣水彩主題系列精選春華篇」展覽 (台北藝文推廣處)

▪活水 -2019 國際水彩名家邀請展 (桃園市政府文化局)

▪ 2019 台灣當代水彩研究展 (吉林藝廊)

▪中華亞太水彩藝術協會「台灣水彩主題系列精選秋色篇」展覽 (台北藝文推廣處)

▪「台灣水彩主題系列精選女性篇」專書出版

▪「台灣水彩主題系列精選椿華篇」專書出版

▪出版活水 -2019 國際水彩名家邀請展專輯

▪水彩專書「水彩解密 5- 名家水彩創作的赤裸告白出版

▪「台灣水彩主題系列精選秋色篇」專書出版

告白

水彩名家的創作心境

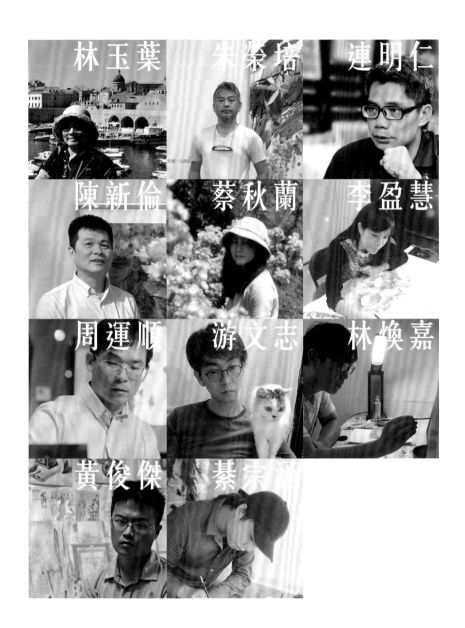

林玉葉

Lin Yu- Yeh

1954　台北市
國立台灣藝術學院畢業
台灣國際水彩畫協會 會員
中華亞太水彩藝術協會 準會員

現職
個人工作室

獲獎
2017　中部美展第水彩類 - 第三名
2015　台陽美展水彩類 - 銅牌獎
2014　苗栗美展 - 優選
2014　台陽美展 - 優選
2012　大墩美展 - 入選

參與國內外重要展出紀錄
2019　春華花卉聯展
2019　掬水話娉婷女性水彩人物大展
2015　彩匯國際－全球百大水彩名家聯展
2012　壯闊交響巨幅水彩創作大展
2011　臺灣風情 ・ 印象 100 －中華民國水彩大展聯展

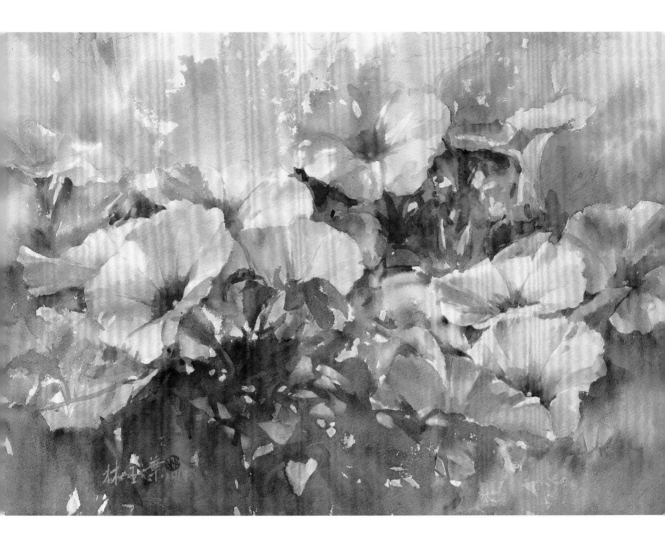

夏之頌　水彩・ 38 X 56 ㎝ ・ 2019

為甚麼選擇作為一個藝術家，以水彩創作？

從小愛塗鴉的我，中年級時畫的畫被貼到高年級的海報
當刊頭。初中時，幫同學繳美術作業可換得免上體育
課。高中作品被選至校慶展，一切都很平常，從來沒想
過要當藝術家。直到高三聯考前兩個月，班上有位同
學邀我陪她一起上畫室，臨時從報考商組轉成文組，就
此扭轉了我的人生。考上國立藝專的國畫組後，展開我
二十年的水墨生涯。

影響我繪畫創作的轉淚點在民國 87 年。於中正紀念堂
懷恩藝廊辦了水墨個展之後，我應同學之邀體驗水彩寫
生，就此一腳踏進了水彩世界。 我發現水墨畫中少了
對光的探討，光影下的景物層次分明又立體，每每讓我
從平凡中看見精彩景致，令人驚嘆又感動，加上色與水
的碰撞如此繽紛淋漓，就此沉浸在水彩畫的世界中。

甚麼理由，你選擇你使用的工具與材料？

之前畫水墨時，我常用兼毫的特大號長流筆。其含水量
豐沛，一枝筆就能把畫面的粗細線條，點、線、面、塊，
運筆的轉動，中鋒、側鋒，提、按、轉、折，極富彈性
較能表達書寫的筆觸趣味。皆可隨心所欲達到所要的畫
面效果 - 這些都是我選擇使用工具的要素，所以我畫水
彩時還是會運用毛筆來表現。

紙張我常使用 Arches300g 或 600g 強韌厚度夠，水的
流動較易掌控，顏料使用透明性高的牛頓和好賓。

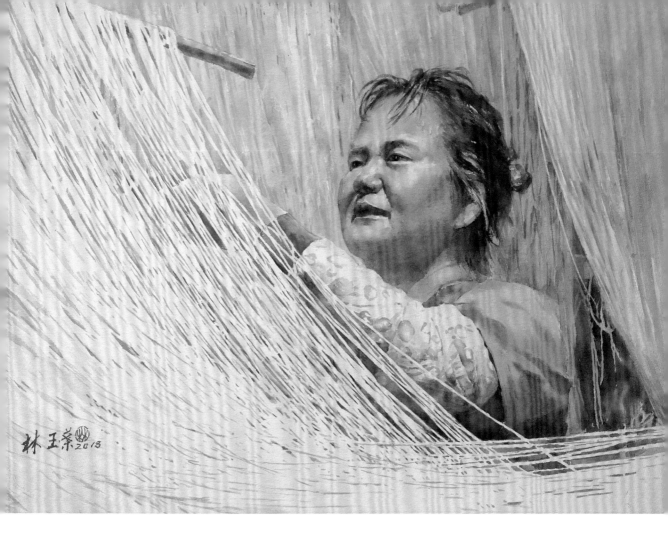

歲月　水彩 · 56 X 76 ㎝ · 2018

透過作品你想説甚麼？

繪畫表現是我的生活剪影。在成長的過程中所經歷的事
與物，透過學習、激盪再內化，方才轉為一張一張的作
品。

繪畫的目的不在求像寫形，而是用精簡的筆墨（色）繪
出物像的神韻，抒發意趣，借物－寫心、寫意－寄情於
筆墨（色）。

打從水墨畫入手時一直被授與文人畫的書卷氣，讓我在
水彩創作中，也時時提醒自己，繼承傳統文化藝術氣
質，傳達美的意念。

你認為個人作品最大的特色是甚麼？

光影閃爍顏色明亮的角落，一草一物都令我感動。我在
創作時想表達的是：用輕鬆自由的筆法，畫出色彩明
亮、生動活潑富有生命力的作品。　溯及孩提時代在阿
嬤的園子裡摘花採果，追逐雞鴨；大自然景色快樂的回
憶，都是我在創作時的養分。

另外我特別喜歡花也曾鑽研花藝設計，花的純淨柔美在
光影下色彩繽紛迷人，讓我創作時想展現充滿陽光而生
趣盎然的畫面，期盼能達到淋漓靈動的意境。

你期望你的作品能對社會產生何種影響？

我有幸從小就能快樂的塗鴉，進藝專後正式接受啟蒙，
在家人支持鼓勵中成長，教學相長中茁壯，感謝繪畫藝
術帶給我與家人的和樂。

〝畫畫的孩子不會變壞〞期望美的經驗，透過美學用畫
筆傳達大自然之美，讓觀賞者能賞心悅目，使美的力量
深入生活及家庭，提升文化素養，更期盼能淨化人心，
達到美化生活環境的理想。

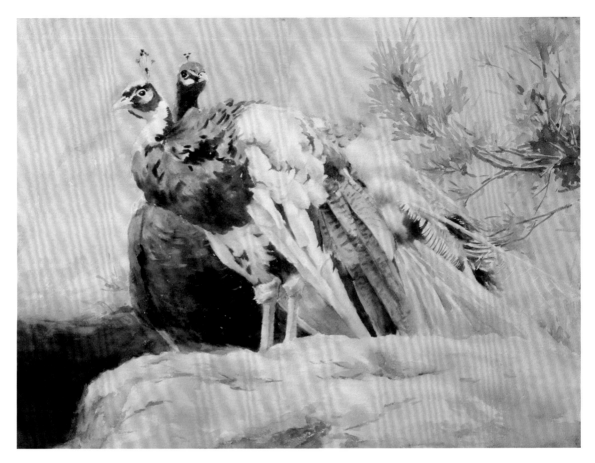

1
—
2

1. 優雅　　水彩・56 X 76 cm・2017
2. 合家歡　　水彩・56 X 76 cm・2017

除了創作，你認為人生最快樂的事是？

人的生命有多長？身體健康是最基本的快樂、家人和樂
相處是幸福、能與好友分享人生經驗也是樂事；已到耳
順之年還有含飴弄孫之樂，但讓我最愜意的還是創作。
除了創作外，閱讀使我生命更充實寬廣。我是佛教徒，
有幸能聽經聞法，探討生命真正的本質（生死之事），
佛學之浩瀚，能夠深入修學時，方能體會，每每都能
感動不已。

在生活中，你如何找到創作的元素

生活的點點滴滴，身邊的人事物，光影的變化 - 處處都
有入畫美景：家人的互動、看著成長中的小孫女 ... 都
能成為繪畫作品的素材。
因住得鄰近假日花市和公園，天氣好常帶著孫女踏青去
賞鳥、賞花，穿梭在林木中，還有遊樂場可供親子互
動。公園裡常有不一樣的主題，靜觀人來來往往錯落聚
散與自然融合的美感。我也常去旅行，天地之廣，無奇
不有，旅途中往往可以發現更豐富獨特的靈感。

你有自己喜歡的特殊工具材料與方法嗎？

常用的是毛筆、排筆，特性含水量夠，排筆較常做大塊
面使用，讓畫面不易瑣碎。
畫花的高光處，我會使用遮蓋液覆蓋。這個處理技巧讓
花瓣層次更豐富、更立體。我也特別喜歡用過的舊排
筆。舊排筆經過長時間的折騰使用，筆毛已參差不齊，
很容易表現虛處的空間、輕巧的打點、拉線如枯枝、枯
葉，並可製造一些紋理效果。

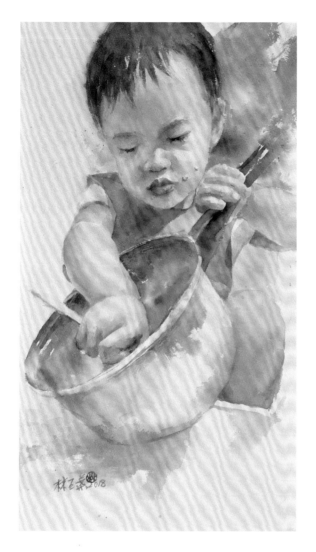

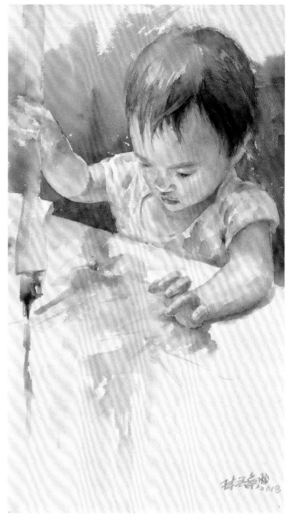

1 | 2

1. 津津有味　水彩 ・ 52 X 32 cm ・ 2018
2. 自得其樂　水彩 ・ 52 X 32 cm ・ 2018

誰是對你有特殊影響的藝術大師？為什麼？

明朝八大山人。用筆用墨極為精簡，三兩筆勾勒就神韵皆出，而巧妙的留白虛實相生，構圖奇特新穎、寓意深遠。

另外還有美國水彩藝術家沙金特（John Singer Sargent）。其筆觸簡潔，用色直接大膽而明亮，流暢淋漓，光影的捕捉生動鮮活，幅幅呈現生趣盎然的精彩之作。兩位大師雄健渾厚的筆墨（色）留白、光影及強烈的生命力，深深觸動我創作的心靈，是我努力的方向。

在創作的人生歷程中，你是否曾經面臨困境，如何度過？

雖然喜歡畫畫，但一路想畫得更好，確實常碰到瓶頸。此時先轉換環境或獨處，參加有益身心靈的課程，看看展覽相互學習，走進圖書館多閱讀並向前輩請教，也常上網搜尋世界名家從中汲取經驗。再回頭反覆不斷的嘗試與探索，以求最佳效果。

1 | 2

1. 碧波盎然　水彩 • 76 X 56 cm • 2017
2. 悠游自在　水彩 • 38 X 56 cm • 2016

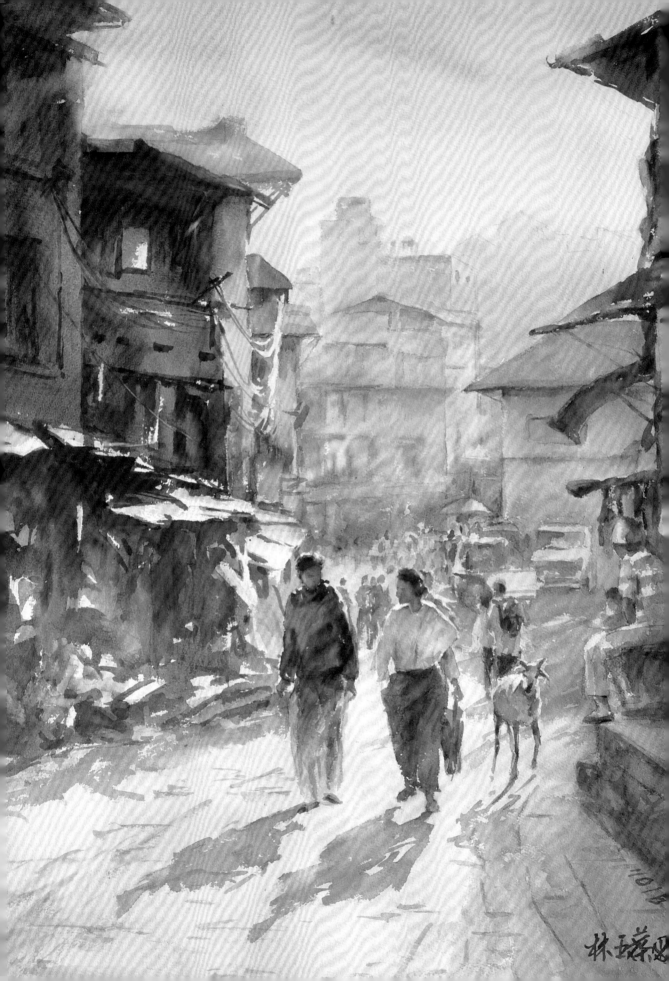

1 | 2 | 3

1. 古蹟巡禮　　水彩 ・ 76 X 56 cm ・ 2014
2. 聚　　　　水彩 ・ 56 X 76 cm ・ 2015
3. 拜訪古剎　　水彩 ・ 56 X 76 cm ・ 2016

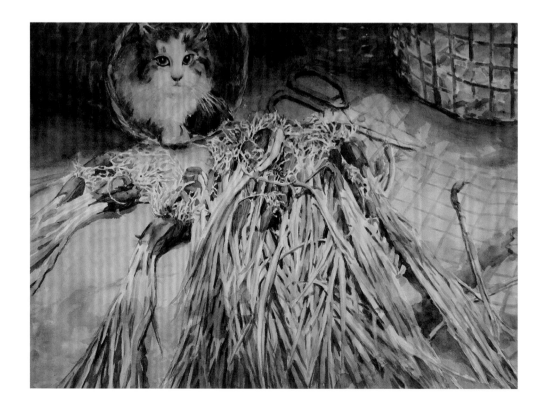

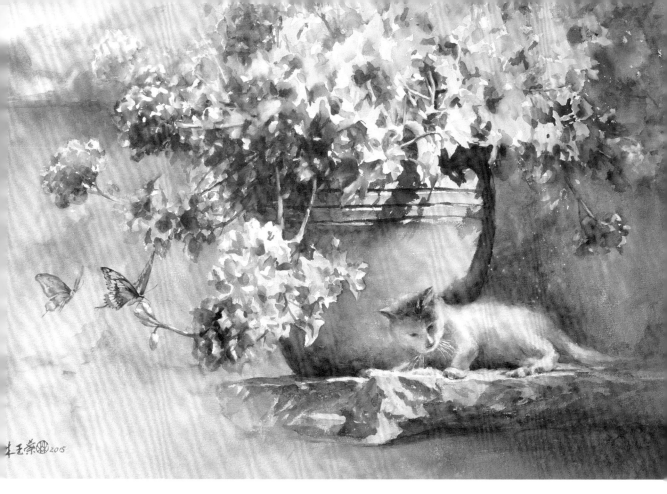

2 | 4

1. 桐花祭　　水彩 · 75 X 110 cm · 2014
2. 菜根香　　水彩 · 56 X 76 cm　· 2011
3. 角落驚艷　水彩 · 75 X 110 cm · 2015
4. 尋伺　　　水彩 · 56 X 76 cm　· 2014

創作過程 ➤

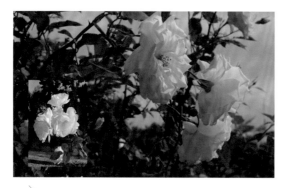

1 清晨新生公園裡的玫瑰花爭相綻放，種類繁多我特別喜歡白色的花，不同角度的花在相同光源下，在構圖時要重疊增加層次感。

2 前面兩朵花的高光處用少許遮蓋液覆蓋，然後全面打濕，從遠處背景及暗面先渲染，顏色方面使用灰的色調。

3 趁著未乾時開始畫遠處模糊的葉子，同時補些深顏色增加層次變化。

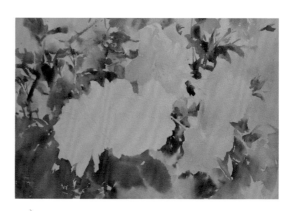

4 前面的花先留白，四周的葉子用畫較深的顏色做層次，凸顯花的主題。

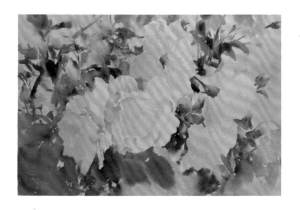

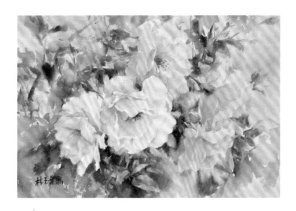

5 整理花的明暗、造型完成花的立體感，前面的花對比強顏色鮮明，遠處的較弱。

6 擦去遮蓋液，畫上花心即完成此圖。

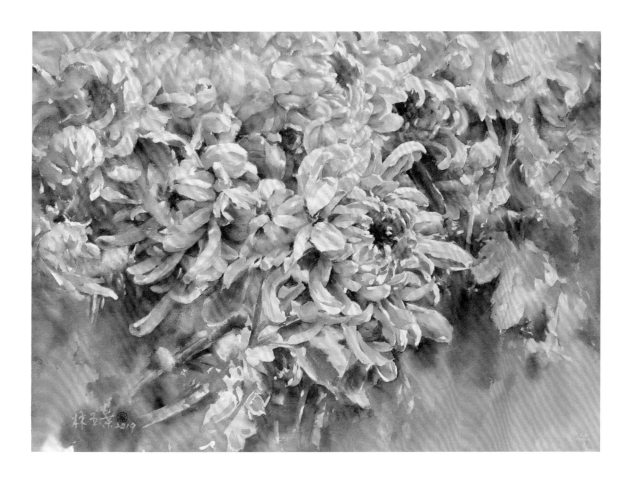

昂首怒放　水彩・56 X 76 cm・2019

朱榮培

Chu Jung-Pei

西元 1962 年

2019/ 鶯歌光點畫廊個展 大師之路 / 台中國泰世華半年展 / 藤空間 首次人體個展 / 活水桃園國際水彩雙年展 / 亞太　赤裸告白 5 出版聯展 / 台灣 國際水彩畫協會 高雄展

2018/ 桃園文化局水彩的可能聯展 / 台灣國際水彩畫協會 台南展

2017/ 基隆文化中心雨港戀情西畫個展 / 九份茶坊個展　春紅太匆匆

2016/ 國教院拾得苑亂流展 / 受邀駐校創作 3 個月 / 國教院典藏展 / 東吳大學演奏廳配合音樂成果發表暨即席現場藝術創作 100 號 10 張展演活動 / 入選 2016 台灣世界水彩大賽暨名家經典展

2015/ 台北地下街跨年百號油畫特展及亂流系列策展 /[亂流藝術浴衣季] 裝置藝術企畫策展設計執行 / 台中台新銀行個展主題：亂插繁花滿帽紅

2014/ 萬芳醫院個展 / 澎湖七美島駐地寫生個展主題：愛在七美台 / 中友百貨台中市政府中韓聯展 / 南港五鐵共構車站開通個展 / 營建署邀請 -- 濕地南台灣旅行寫生 -- 記錄創作

2013/ 澎湖生活博物館個展主題：澎浪湖漫豔陽下油畫展澎湖文化局邀展

1999/ 921 震災原住民大安森林公園 10 米巨型雕塑製作 (文化之柱)

1997/ 台北縣政府鄉里人傑公共藝術競賽百萬獎金獲選優勝

1996/ 年太平洋商務中心入口雕塑

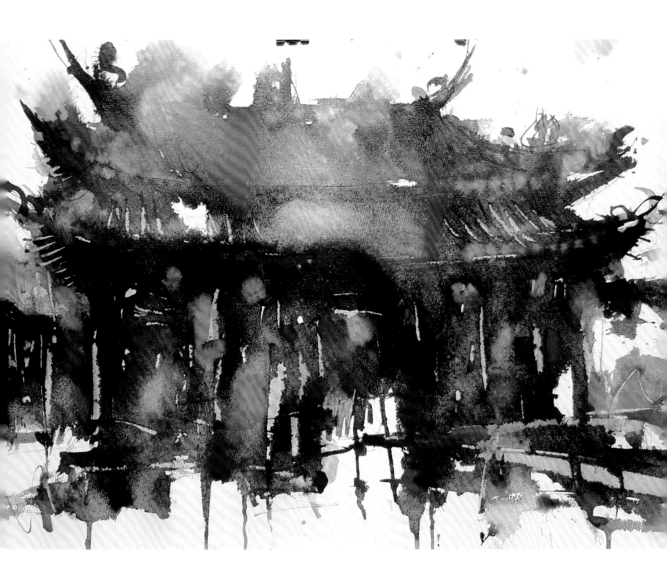

香火鼎盛保安宮　水彩・ 39.5 X 54.5 cm ・ 2018

為甚麼選擇作為一個藝術家以水彩創作？

1. 與東西方文化而言

 東方幾千年來的發展以水墨為主，水墨的發展已臻
 於成熟，因為材料的問題，所以一路脈絡發展下來，
 在工具和材料和技法都發揮到極致。所以東方人熱
 愛水與彩混合運用的特性，可能跟水墨有些淵源上
 的關係。

2. 水彩的特有的輕靈魅力，因為難度高 具挑戰性

3. 水的可能性

* 流動性 渲染暈漬 潑灑噴濺 濃淡乾濕 透明度

東方特色

* 水墨特質與水彩相似

* 因為題材的不同而發展不同 畫法和上色方法不同

* 因為紙張的不同而發展不同 用水量和技法的不同

* 因為美感的不同而發展不同 用筆運筆效果的不同
 方便性

* 重量輕巧 體積輕巧 攜帶方便 適合移動和速寫

* 速乾 易清洗 較不易弄髒衣物

問題容易受天氣乾濕和冷熱影響

* 以水彩畫家的角度談

* 個人鍾愛水彩 因為年輕時就喜歡水彩 也因為個人偏
 好的表現，還有題材的合適性 所以對水彩也就相當
 的著迷。

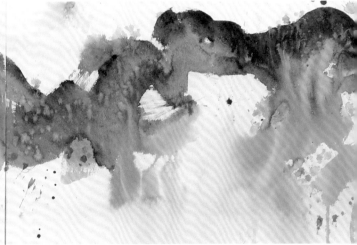

甚麼理由，你選擇你使用的工具與材料？

從既有的學習與經驗和不同的題材和想要表達表現的需求來選擇不同的材料和工具與器材

1. 紙張 - 因應不同的題材與需求來選擇
2. 顏料 - 尋找適用和喜好的和價錢合適的顏料
3. 工具 - 除傳統固定的工具也製作和找尋適切的工具
4. 器材 - 因應繪畫創作的環境盡量選取或購買有利於創作的器材

A: 使用經驗

* 學生時期學習而來
* 所學技法的需求而衍生

B: 想傳達的感覺

* 個性和想要表現的需要
* 對美學理解的影響

C: 跟他人交換分享探討使用心得而選擇

	2
1	3

1. 午後的春日風城　　水彩・54.5 X 79 cm　・2017
2. 北橫　　　　　　　水彩・39.5 X 109 cm　・2019
3. 北橫大山　　　　　水彩・39.5 X 109 cm　・2019

透過作品你想説甚麼？

1. 追求探索心靈的自由
 * 創作是一種想辦法改變既有形式
 * 每一種改變就像是一次改革一樣
 * 必須推翻過去推翻已經建立的權威
 * 所以必須是自由的心靈才有可能改革

2. 相信無限可能的想像空間
 * 人類自遠古以來基因已經經過不斷的演進
 * 每一個人的思維都在不同的頻率中

3. 想辦法創作創造創新
 * 讓細胞不斷處在活化分裂的演進中

4. 傳播美的意義和價值
 * 不斷的提升拓展精神活動的層次和強度和精度

你認為個人作品最大的特色是甚麼？

雙子座本身好奇雜學嬉戲的特質，加上南宋虛靈智慧的寫意，加上從年輕就熱愛的變化無窮的行草狂草，還有還沒成年就被吸引的玄妙的禪宗，總歸這樣的組合，年輕時繞了一圈，又因緣巧合的碰到一些命中注定該碰到的人，經過 25 年的靈性追求和探討，慢慢瞭解了一切都是因緣聚會，體悟到藝術是精神不斷的提升的過程。人生就是一個過程而已，就看你怎麼去經歷這個你早就同意要經歷的一場遊戲，這樣的一切巧妙安排，就形成了我個人的特色，陰陽虛實，成住壞空，應無所住而生其心如夢如幻、如泡如影，整個藝術的內涵變成了自我本性的回歸過程，而顯現出來的卻是人生如戲的變幻無窮的面貌，就像說我就是一切，一切就是我，我也不是一切，一切也不是我，最大的特色就是不去固定風格，創造無限的風格，破除一切既定的風格與形式，讓自己處在保持活耀的活性狀態。

北橫樹林　水彩・39.5 X 109 cm・2019

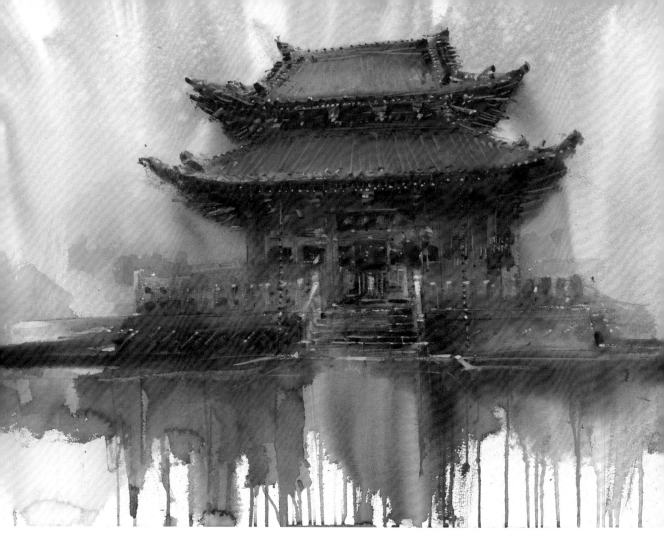

古寺禪機　水彩 · 54.5 X 79 cm · 2016

你期望你的作品能對社會產生何種影響？

我認為喜歡藝術的人都有高雅的靈魂，而好的藝術家有
著高雅純淨的靈魂。
希望能提昇社會心靈的精神層次，讓每一個喜歡藝術的
高雅靈魂能一起提昇到更高更更純淨的層次。

除了創作，你認為人生最快樂的事是？

知識、旅行、 提昇精神、認識自我、學習享受

以你的經驗，你會如何對具有藝術創作憧憬的年輕人提供建議

1. 認識建構了解你自己
　　* 藝術的路就是認識你自己的路
2. 真實的了解藝術到底是什麼
　　* 藝術是什麼　什麼是好的藝術
　　* 什麼是你願意窮其一生去探討的藝術
3. 盡量追求真理和完美
　　* 完美的定義是什麼　就是在每一階段的有限時間空
　　　間裡盡量做到最好
4. 享受追求完美過程
　　* 在追求完美的過程中找到認知真正屬於你自己的
　　　完美

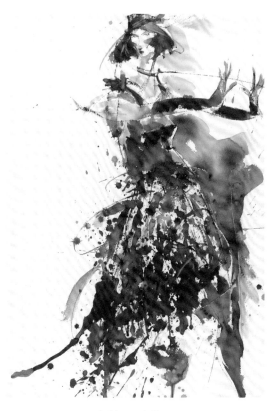

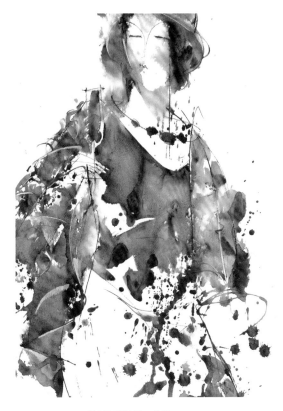

來跳舞吧　水彩・ 79 X 54.5 cm ・ 2018　　　　　法蘭西的浪漫　水彩・ 79 X 54.5 cm ・ 2018

你有自己喜歡的特殊工具材料與方法嗎？

講到特殊工具和畫法就得先提到亂流的觀念和技法
亂流語彙是 1 亂畫、 2 意外、 3 順勢、4 逆思、5 留白
6 變化、7 破呆

1. 亂畫 - 就是自由塗抹塗鴉

 所謂亂流其實也就是大寫意，加上近乎自動繪畫或
 直覺繪畫，這樣的畫法可以啟動潛意識，所以要自
 由的塗鴉 這是一種技法。

2. 亂噴 - 為了讓作品產生意外和變化，利用噴水筒不平
 均的噴灑在畫面上，造成乾溼不均，所以當畫下去
 的時候，自然產生很多變化，這變化又很自然，很
 有水的感覺 符合水彩的本質效果。

3. 亂流 - 這是地心引力的作用，水會自動往下流，既然
 定會流，那就順著水的特性讓它自然流動 ，產生流
 痕 這就是順勢的一種。

4. 亂刮 - 利用油畫畫刀調色刀亂刮質感產生變化，利用
 刮刀交錯刮動，讓他產生變化和質感，刮法是採常
 用的技法，常常只是小部份，如何讓他在畫面上產
 生大部分的效果可以產生力道和留白的效果，也可
 以做出半透明的水彩變化，相當於素描的橡皮擦擦
 除擦亮的意義是一種減法的可逆性畫法。

5. 亂破 - 有呆就破 破是一種沒有辦法的辦法，一種任
 何時候都是用的方法，是為了讓畫面不會呆掉死掉
 的方法，也是東方宋代的一種高級技法，可以讓畫
 面產生變化和活化。破呆的方法：增加變化度、臨
 場反應、現場變通、直覺性。

6. 留白 - 虛實相對、以虛作實、預留想像空間、保留參
 與空間。

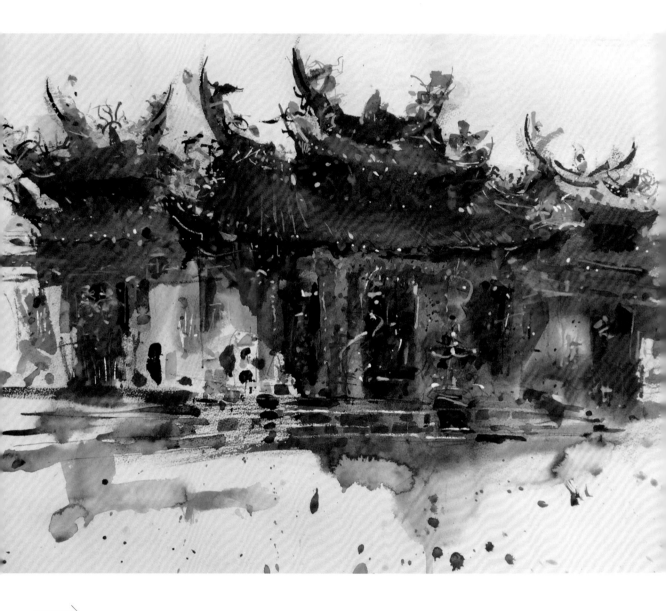

誰對你有特殊影響的藝術大師？

對我有特殊影響的大師很多很多，用再多的篇幅也很難
完整的表達對這些大師的景仰。故提出以下幾位代表性
人物供大家參考。

塞尚　現代藝術之父

能用心於值得探討的課題上下功夫，了解藝術不是只是
所謂個人天份和感受或喜好的表現或表達，而是讓藝術
往前推一步。讓所有世界的藝術家精神能夠提昇，眼界
擴大，層次提高，到一個過去從未探討過的境界。

塞尚的成就

A: 承先啟後，敢於接受新觀點，敢於接受過去的前人
　　智慧。並啟發當代，啟發造就了很多大藝術家。如
　　布拉克、畢卡索、馬諦斯、布朗庫西、野口勇、亨
　　利摩爾、康丁斯基、亨利摩爾、克利…

B: 改變後代，讓藝術進入現代藝術的領域，完全跟古
　　典的藝術相反。

如印象派把物象科學解構成色彩與光線，影響了塞尚
而立體派承繼塞尚的啟示則把物象解構成質 / 量 / 空
間。

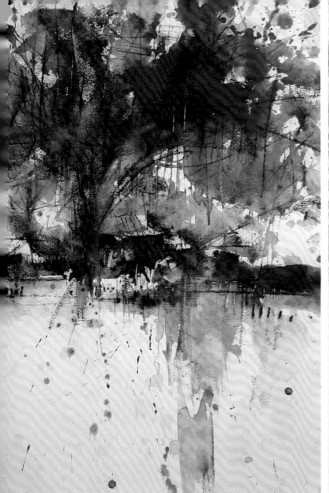
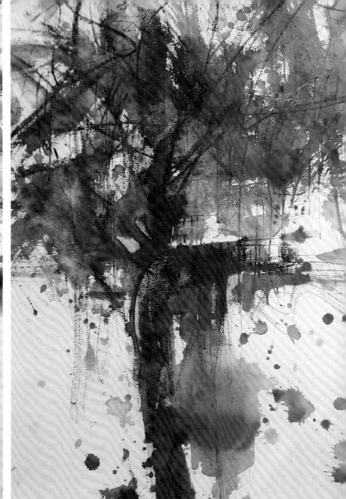

在生活中，你如何找到創作的元素

1. 什麼是創作呢？可以說是原創力！

　 * 創造就是無中生有。

　 * 創新就是改變舊有的，這是我對創作的看法。

2. 關於什麼是元素

　 A.5w 元素 - 人 / 事 / 時 / 地 / 物

　 B. 形上的元素 - 靈感、直覺、概念、動機、美感

　 C. 形下的元素 - 過程、形式、方法、工具、材料

而我的方法就是多看多聽多學多做多錯多修正，不斷嘗試、不斷學習、遊戲塗鴉。

```
1 | 2 | 3
```

1. 桃園大廟　　水彩 · 54.5 X 79 cm 　 · 2018
2. 亂筆林家　　水彩 · 54.5 X 39.5 cm · 2019
3. 亂筆林家 2　水彩 · 54.5 X 39.5 cm · 2019

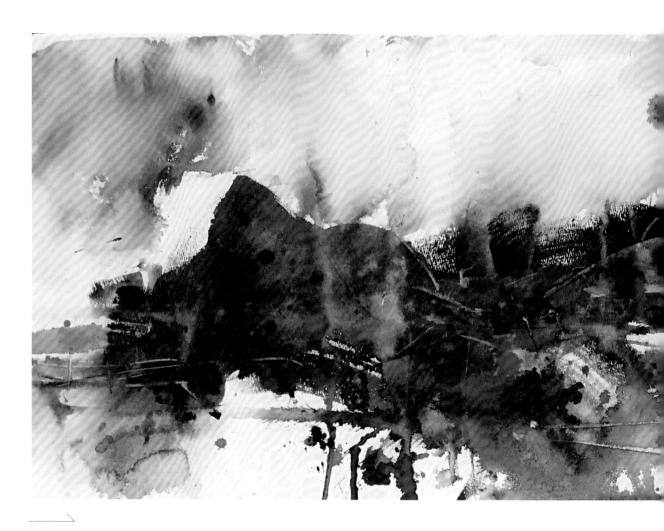

在創作的人生歷程中，你是否曾經面臨困境，如何度過？

隨著年齡增長，每一個階段的困擾都有所不同。最早面臨的困擾是無知，無知是因為年輕，單純和孤陋寡聞，很多東西都沒聽過，很多東西都一知半解，更不可能深入研究，有時還會誤解，很多時候都自以為是卻也無法印證。

再來是天性缺少創造力，然而學習模仿力強，很快學會卻膚淺表面，不知道什麼是創作，不知道為甚麼要創作也不知道要創作什麼，更不了解甚麼是好的創作，自己摸索了好年，後來聽了好多演講試圖聽到些甚麼，直到碰到藝評家吳翰書先生，透過他的精闢的解析和清楚的教授，發現藝術是那麼的有深度和內涵，也看到整個藝術演進創作的脈絡。

求教、學習、分析、改變

所以在碰到困擾的時候，如果能夠找到好的師長求教，是最幸福簡單的啦。不學無術，不懂就學習，人生在世本來就是活到老學到老，但出社會以後，很多時候的困擾是在很精微的部分，不一定有人能為你解答，不如學習用理智去分析跳開自己的角度去看待，然後試著去改變應該改變的，試著去嘗試用研究的心態，慢慢全面的分析。一時也許找不到答案，但慢慢醞釀沉澱發酵，有時候在某個時候，答案會自動出現，困擾就會自動解決了。

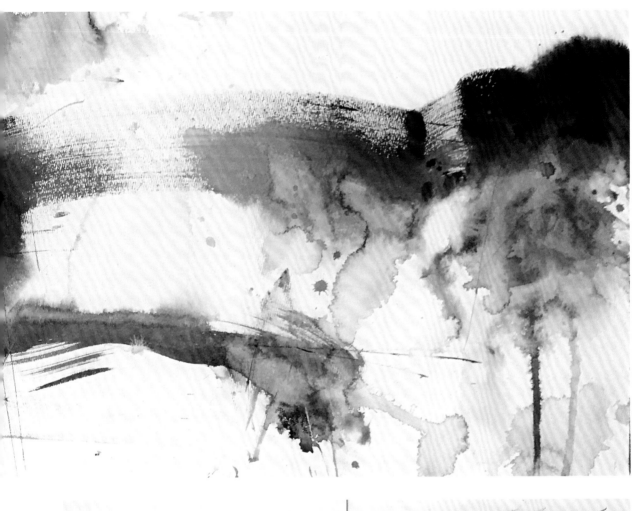

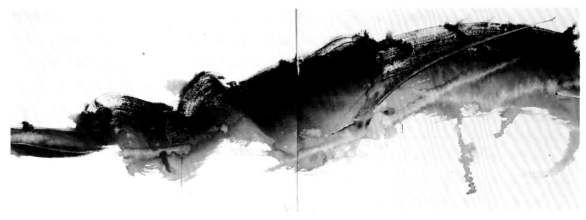

1
2

1. 夏日水�　水彩・39.5 X 109 cm・2019
2. 十三層寫意　水彩・39.5 X 109 cm・2019

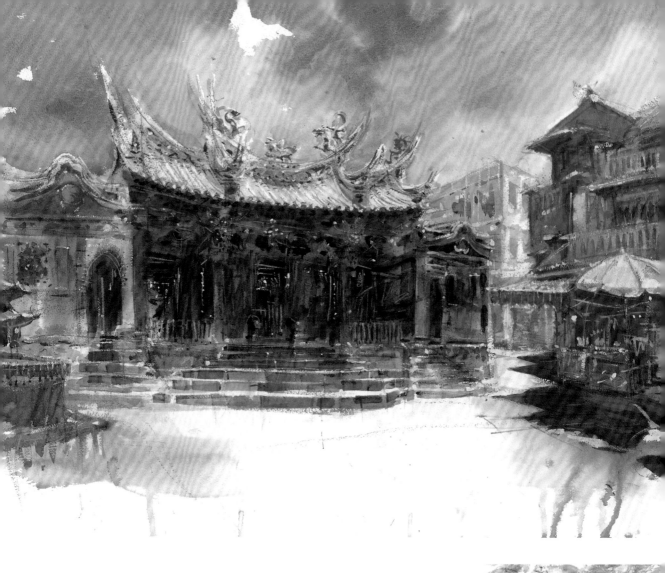

$$\frac{1}{}\frac{2}{3}$$

1. 天后宮　水彩 · 54.5 X 79 cm　　· 2014
2. 臨濟寺　水彩 · 39.5 X 54.5 cm　· 2019
3. 亂荷　　水彩 · 38 X 78 cm　　· 2014

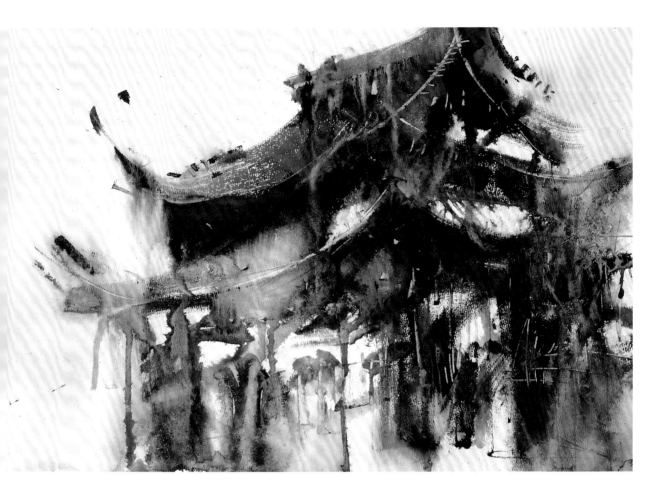

參考景物 八斗子觀景平台畫九份基隆山方向 2019 夏天

創作過程 ➡️

1　先把主要的顏色都調好，就跟烹飪料理一樣，把需要的顏色都備好，待會就可以快炒入鍋，很快地把畫畫完，不用邊畫邊調色，而且需要的顏料量很大，所以要先都調好。

2　調好色後再在空白的紙上亂噴水，不要太早噴，一定要等顏色調好再噴。否則也許水會被指吸收，或天氣太熱乾掉，那就失去噴水的意義了。
亂噴水是為了變化，讓紙張局部有水局部乾燥不均的分布，這樣一下筆後顏色和自然在紙上產生很多水彩的變化。

3　利用大刷子，一筆畫到底，把山巒的形狀一揮而就。因著底部先噴刷的水，會讓大刷子刷的筆觸產生自然的擴散，這就是先噴水的變化。

5 以水破墨再用噴槍噴霧去破筆刷的邊緣側線，讓他側線再次產生破的變化，步驟一和二是第一次以墨破水。

這是第二次，是以水破墨，去控制製造側線的變化，讓他產生更多變化。破法是南宋繪畫的梁楷水墨畫法，和馬遠夏圭的邊角畫法是南宋寫意畫法的開端，再以色去破。

用天空的顏色去破，這是以色破墨的變化，這也是一種製造變化的方法，可以含色破暖色、暖色破寒色、亮色破暗色、暗色破亮色、清色破濁色、還有艷色破素色、鮮色破沉悶的色，破法是一種極大可能性的畫法，是可以讓畫不呆不死的方法。

6 噴濺滴水，用手沾洗筆水滴落在畫面上，讓他產生大滴水的變化，好像雨水從天空撒落的效果。

再用刮刀在畫面上刮趕顏色和破呆的動作。刮趕色彩是讓顏色作明暗刮除半透明和拉線的意義，讓畫面除了前面墨色和水的交互破的軟性變化，更用畫刀在半乾的墨色上刮動產生力道的線條，有橡皮擦除的減法意義和利用點線面等現代藝術元素的變化隨機動態平衡的表現主義和破呆。

7 等大概都畫完的時候，靜置於旁邊休息一下，讓情緒恢復冷靜再慢慢觀察

看畫面有什麼需要增減的，再予以增減補遺完成。每一次寫生基本最少畫三張。第一張是到現場最初的感動和感覺 真實的表現出來。第二張是把第一張畫的問題毛病點取捨解決掉。第三張是嘗試畫跟第一第二張完全不同的畫法和可能性。一來甚麼時候能再來畫並不知道，所以趁著問題感覺還很清晰趕快多畫幾張。二來逼出自己的極限 ，看自己的想法理想和現實表現出來是否落差很小。三來把自己心裏的感覺和構想通通都表現出來。

這樣的方法，不僅可以深入課題，也可以從多次畫法中畫出好畫 一次畫多張的好處多多 ，不要一次只畫一張，畫三張進步三倍，也增進思考三倍，畫出好畫的機率也增加三倍，順理成章何樂而不為呢？

連明仁

Lien Ming-Jen

西元 1965 年
國立台灣師範大學美術學系碩士
復興商工美術科科主任（2000~2014）
復興商工美工科繪畫組組長（1997~2000）
復興商工美術實驗班術科召集人（1994~1997）

現職
復興商工美術科專任教師
中華亞太水彩畫會準會員

參與國內外重要展出紀錄

2018	「水彩的可能」聯展 / 桃園市文化局
2018	蔣勳・美學・創作教育…1983 大度山聯展」/ 亞洲大學現代美術館
2017	「池上穀倉藝術館」開幕展 / 池上藝術村駐村藝術家聯展
2017	「剩下的・風景」繪畫個展 / 堤香義大利餐廳
2016	「清境・澄懷」水彩繪畫創作個展 / 立法院文化走廊

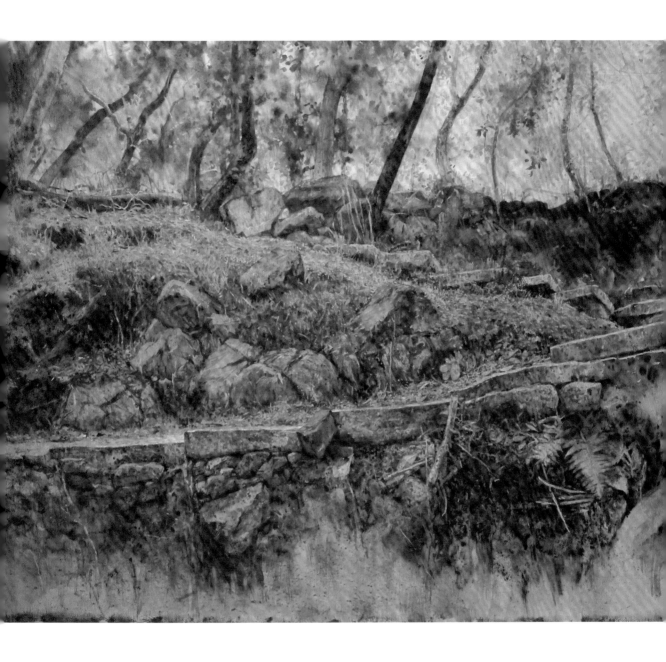

小徑 ・ 緩步向上　水彩・ 80 X 99.5 ㎝ ・ 2019

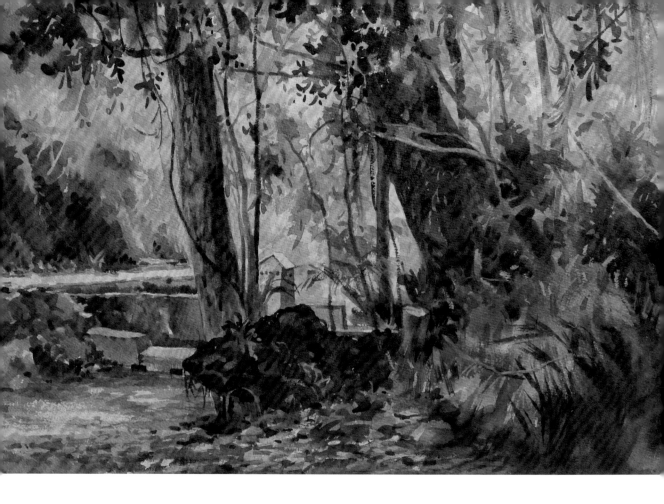

為甚麼選擇作為一個藝術家以水彩創作？

其實，我目前並非以單一水彩的媒材在創作。如果以這個問題來回答，主要是基於二個因素：一是方便，個人認為水彩是所有繪畫材料中，除了鉛筆或原子筆等描繪用具之外，一般人在平時最便於攜帶，自由度高，不佔空間，也是最容易清洗的繪畫工具。二是有魅力，能快速的將水份與色彩的關係，展現出豐富的趣味性效果。畫畫是從小就喜歡做的事，在成長與學習的過程中也多次因畫畫而得到成就感，後來…就順其自然的成為繪畫相關的藝術工作者。自己並非專業於藝術創作，所以實在不敢自稱為藝術家。

甚麼理由，你選擇你使用的工具與材料？

我沒有什麼特殊工具，除了一般顏料與用具的使用之外，我個人喜歡用便宜的油漆刷，或將扇形筆毛剪短來當水彩畫筆。無論是在戶外寫生或在教室內的課堂示範，有時會在全濕或半乾的紙張上，為了塗抹較大面積的區域，並希望刻意留下些筆觸，用毛刷來處理線條的效果。對我而言，這種快速掌握時效性的描繪方式，經常會有意想不到的乾濕對比或融合，在畫水彩的過程中，讓自己產生樂趣的原因之一。

其實，每位水彩畫家所使用的工具與材料，或運用其他輔助媒材發展出來的特殊技法，皆與其所要描繪的對象與內容有關。我個人倒是很隨性，工具材料能簡便就盡量簡便。

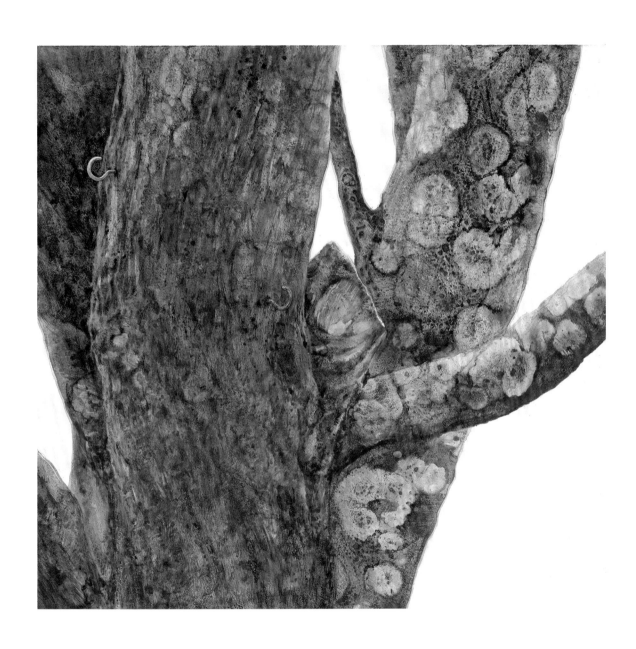

1 | 2

1. 林間小徑　　水彩　　　　　・ 38 X 56 cm ・ 2011
2. 路樹的困擾　水彩、壓克力 ・ 78 X 78 cm ・ 2018

透過作品你想説甚麼

隨著年紀漸長，越來越覺得…畫水彩，就是要輕鬆寫
意，開心自在就好。目前作品所描繪的題材也以風景為
主，沒有特別想要說什麼，我喜歡綠色系的景物，喜歡
山林，喜歡隨興塗鴉，喜歡水份、色彩和基底材之間的
即興效果。對未來，如果身體與精神面還算健康的話，
作品的描繪面向希望能在「寫實的基礎上，尋找更多抽
象的意涵。」

你認為個人作品最大的特色是甚麼？

早期作品以具象描繪為主，磨練透明水彩與不透明水彩
的技術性，後來希望能解構描繪景物的具體形象，探究
水份、色彩、筆調與基底材（紙張或其他材料）之間的
互動與本質關係。所以，有時會刻意忽略寫實面的描
繪，或嘗試具象與半抽象的形式組合。因教學的關係，
近期的東西比較偏向寫意的塗抹，運用乾濕筆，線與面
的表現。個人沒有特定的風格或特色，水彩或水性顏料
對我而言就是好玩的媒材，可專注、可隨性，想畫就
畫，透明水彩、濃彩或是混合媒材不拘，想用就用，具
象或非具象皆可。

你期望你的作品能對社會產生何種影響？

以目前身為一位從事藝術教育的工作者而言，作品最能
直接與社會互動的關係，就是在課堂上所面對的學生。
個人認為作品的好壞，或成功與否是一回事，更在乎的
是「工作上的態度」，我經常告訴學生，作品只要能夠
真誠的表現自己所思所想，就很棒了。技術面如果不
足，可以花時間再磨練，但人格與精神面的修煉則是要
平時點滴累積。
自覺目前功力尚不足，見識也不夠深廣。對未來作品的
期望是能更有能量，不只是描繪事物的美好而已，而是
能將內心（深層）的形象表現出來，甚至可以反映社會
現實。

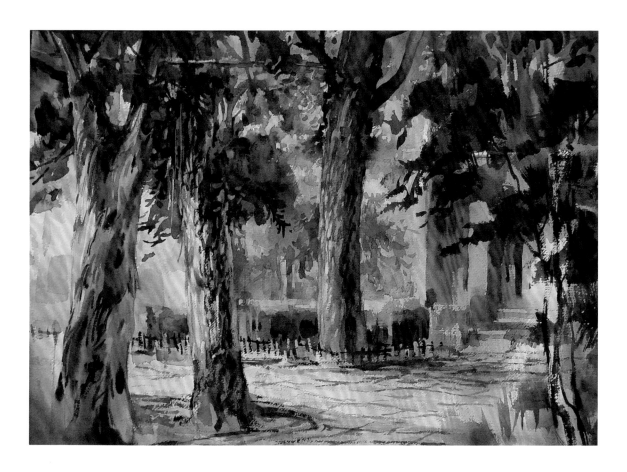

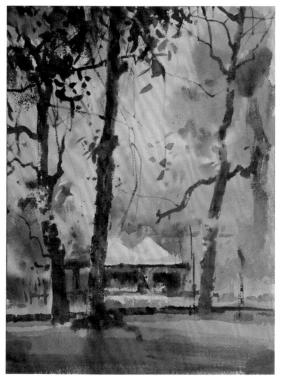

1

2

1. 台大風情　　　　　水彩・ 38 X 56 cm ・ 2004
2. 四號公園・寫生示範　水彩・ 31 X 23 cm ・ 2019

1 | 2

1. 草叢 ・ 寫生示範　　水彩・ 23 X 31 cm ・ 2018
2. 樹 　・ 課堂示範　　水彩・ 27 X 39 cm ・ 2019

以你的經驗，你會如何對具有藝術創作憧憬的年輕人提供建議？

多練素描，平時不只是多看，也要多畫。畫多了就會想，就會問，就會再嘗試。如果…當時對要畫什麼沒想法，就玩材料，試工具。或隨身準備小型輕便的畫具與速寫本，可以不受環境時間的約束，隨意的塗抹或記錄。

有人說「成功有方法，失敗有原因」，我個人倒是認為，藝術創作這件事，除非你的作品是個人經濟收入（產值）的重要來源，或對比賽有所期待，否則方法沒有絕對，失敗也無所謂，先學會快樂的做這件事比較重要。

除了創作，你認為人生最快樂的事是？

能健康的陪伴家人，陪伴小孩成長，還有全家能一起旅行。我認為這比創作更重要！

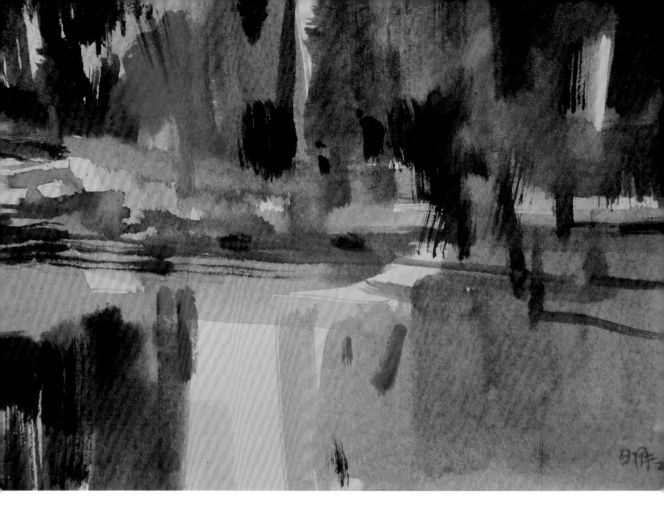

你有自己喜歡的特殊工具材料與方法嗎？

我個人並沒有什麼特殊工具，外出寫生會以輕便的裝備為優先考慮，大概就是一般的水彩套裝工具，加上幾支硬毛刷而已。但如果是想要畫（或作）點不一樣的東西，才會去探究更適合呈現效果的材料或工具。例如「路樹的困擾」的那件作品，就是運用水彩顏料（和壓克力顏料）與清潔液之間的特殊排斥性效果，來處理樹幹表層的質感。

在生活中，你如何找到創作的元素？

沒有刻意去找，教學工作已佔據了生活裡的大部分時間。

目前作品的主要元素來源大概有二種：一種是現場寫生，能累積平時對景物的感受，也會利用手機拍照，筆記或利用速寫本做簡單的描繪記錄。一段時間後，偶爾會翻來看看，覺得有可以畫的題材，就會先嘗試塗鴉，或進一步發展成作品。另一種則是，信手拈來的隨興塗鴉，完全想像，這是我的舒壓方式，此隨心所欲在紙上的塗抹方法，經常會有一些即興或意想不到的水彩效果與圖像出現，令人感到喜悅。除此之外，看展覽與旅行，也能幫助我找到一些創作的元素。

```
1 │ 2
  │───
  │ 3
```

1. 228 公園 ・ 寫生示範　水彩 ・ 15.7 X 22.7 cm ・ 2018
2. 紅牆外 ・ 寫生示範　水彩 ・ 27 X 19.7 cm　 ・ 2019
3. 課堂寫生示範　　　水彩 ・ 21 X 29.7 cm ・ 2017

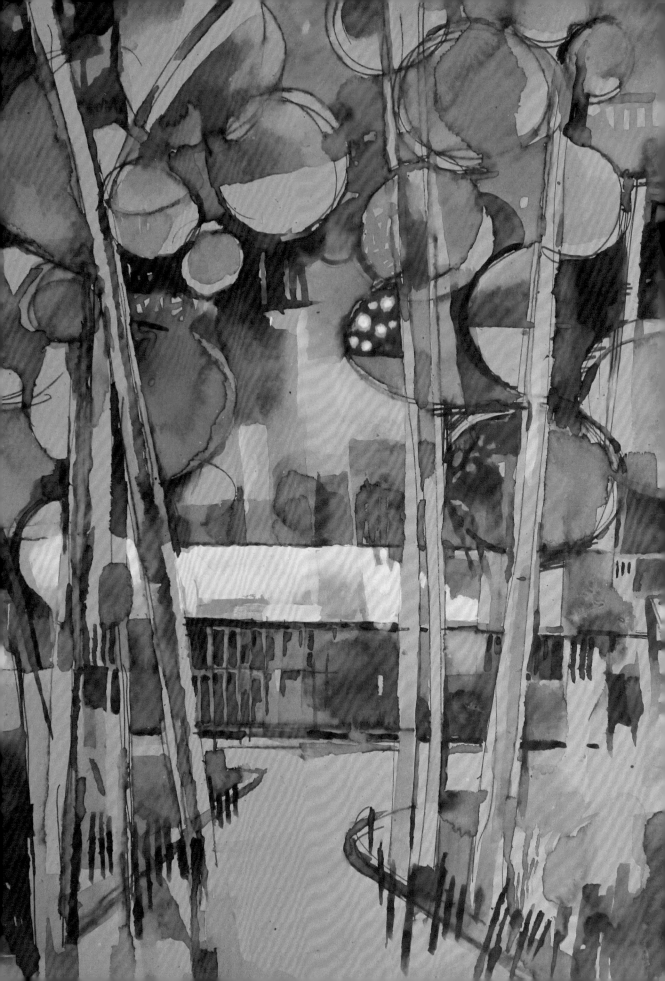

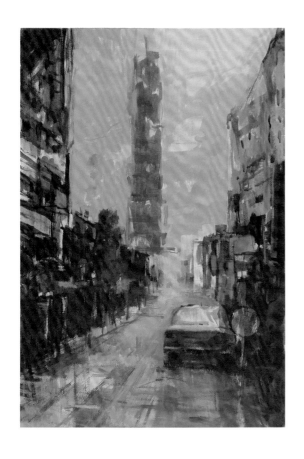

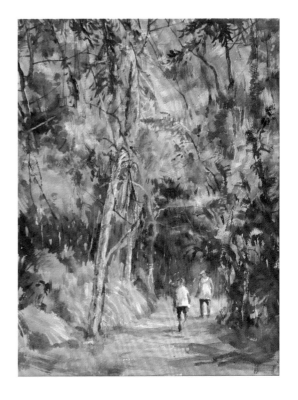

1	2
3	

1. 植物園寫生 　　　水彩・57 X 39 cm　・2002
2. 巷弄裡的城市地標　水彩・76 X 56 cm　・2004
3. 靜謐時光 　　　　水彩・41 X 31 cm　・2016

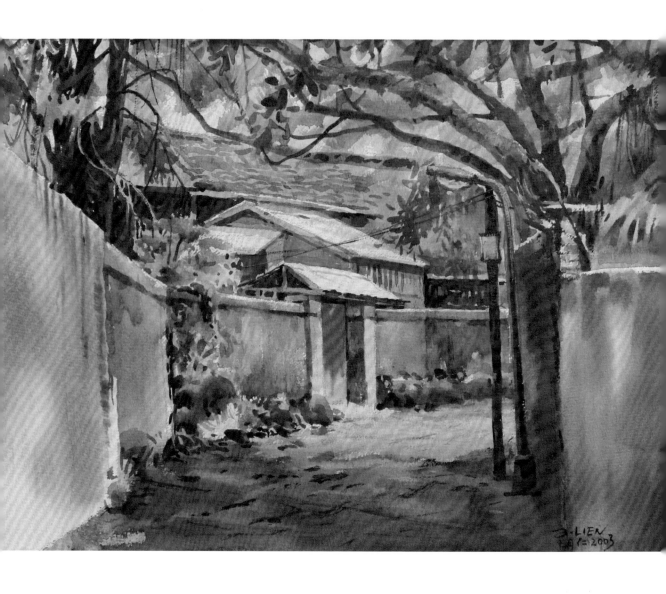

```
    |2|3
1   |
```

1. 逝去的記憶　水彩 ・ 39 X 57 cm ・ 2003
2. 靜默　　　　水彩 ・ 57 X 39 cm ・ 2007
3. 探訪山林　　水彩 ・ 56 X 38 cm ・ 2010

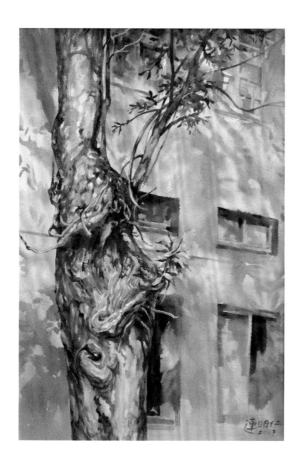

誰是對你有特殊影響的藝術大師？為什麼？

在繪畫學習過程中，每個階段的成長或多或少皆有受到許多師長的影響與指導，甚至也會受當時的水彩畫家與流行畫風的技巧所影響，例如王志誠老師、郭明福老師、謝明錩老師、洪東標老師…等。但，如果說對自己有特殊影響的大師，應該算是高中時期所買的魏斯與曾景文二位水彩畫家的小畫冊吧，印象中那二本都是藝術圖書公司所出版。魏斯的畫冊大約是 A5 大小的版本，除了文字之外，作品大多是黑白印刷，只有非常少數的幾頁才是彩色。

魏斯，他是我在高中階段沉溺於技術效果的青少年美術學習中，點亮了我一點點關於作品內涵思考的微光，比較接近創作上認知的啟蒙。另一位大師是曾景文先生，

他的水彩作品經常是以最基本的點線面色來描繪景物，或接近平塗式的透明水彩渲染法，輕鬆又自在，對高中階段剛開始學習水彩風景寫生的我，不會害怕畫水彩。

創作過程 ━━━━▶

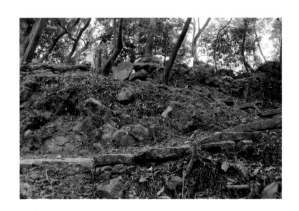

1 ┐ 此景，位於新北市三峽區法鼓山天南寺的後山小徑。

2 ┐ 第一次嘗試用一般畫板上的薄夾板來畫水彩，表層先經過砂
(打稿) 紙打磨後，上白色打底劑，再用水性顏料（壓克力＋水彩）
的淺藍綠色系，當作所要描繪景物之底色。打底的過程中有
加了少許咖啡色（壓克力）使其產生沉澱效果，乾後，再以
鉛筆約略打稿定位。

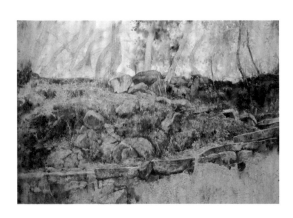

3 ┐ 選擇薄夾板做為水彩畫的基底材，其實是很冒險的。因可預
(40%) 期水性顏料在木板上的吸收條件，將遠不及水彩專用紙張的
顯色性佳，水性顏料的渲染效果也必會大打折扣。不過，我
還是想嘗試，邊畫邊摸索。果不其然，才畫石階的部分就發
現其色彩在濕的狀態下，顯色效果還不錯。但…顏色乾掉
後，彩度明顯下降約 20% ～ 40% 左右，暗深色也會變成灰
調。一開始畫，就產生困擾，甚至有點萌生後悔的心情。

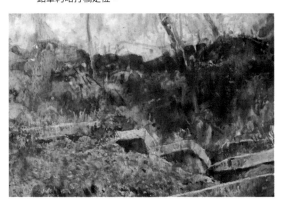

4 ┐ 右半區的中後景局部。在描繪時，為了讓暗處的色調夠深，
(局部) 但又擔心顏色乾後明度會改變，所以在深綠色處加了一點點
黑色的色粉。

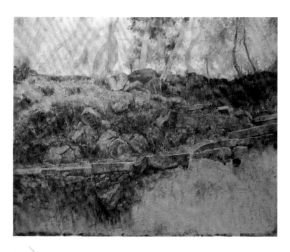 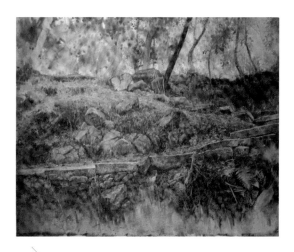

5
(70%)
頂著失敗也沒關係，試著挑戰彩度、明度、水份控制的顯色問題與想法，繼續嘗試描繪下去。這個階段，有使用黑色壓克力顏料及部分色粉，來加強邊坡上的石頭與雜草的細碎效果與對比。

6
(90%)
其實，畫到百分之五十左右的進度之後，在木板上已約略能掌握到染色的方法，但顯色的問題仍難克服，所以繼續運用水彩加上其他顏色的色粉來加強（或虛化）下半部細碎景物的效果。

7
應該還不算百分之百完成。不過，在過程中的嘗試，有許多驚喜，也有些許挫折。當然，努力過後，無論作品的成功與否，期待此次經驗的累積，能讓下一張作品更好。

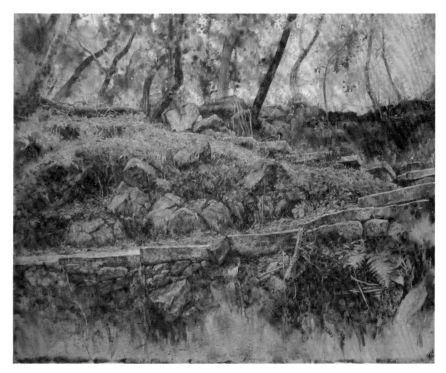

小徑 ‧ 緩步向上　水彩 ‧ 99.5 X 80 cm ‧ 2019

陳新倫

Chen Shin-Luen

西元 1966 年
國立臺灣藝術大學
曾任新竹湖畔畫會創始人及水彩油畫藝術指導老師
曾任新竹市社教館水彩老師
曾任伊甸社會福利基金會萬芳啟能中心油畫老師

現職
臺北市大同社區大學水彩油畫老師
新竹市長青學苑水彩老師

參與國內外重要展出紀錄

2019	臺灣 - 桃園市政府文化局「陳新倫水彩個展」
2019	第三屆 International Watercolor Biennale- IWS Vietnam
2017	中國 - 海峽兩岸水彩畫作品交流展
2017	義大利 - 法比亞諾水彩嘉年華
2016	中國 - 雲南臺灣水彩畫家作品聯展

曾於臺北市立社會教育館、桃園市政府文化局、新竹市政府文化局舉辦十餘次的個人展覽，受邀於新竹縣政府文化局、新竹縣樹杞林文化局、新竹社教館等單位舉辦個人巡迴展覽。

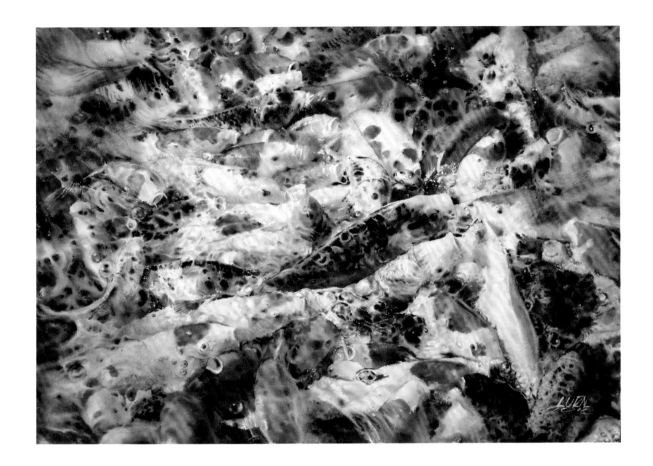

湧現　水彩・56 X 76 cm・2018

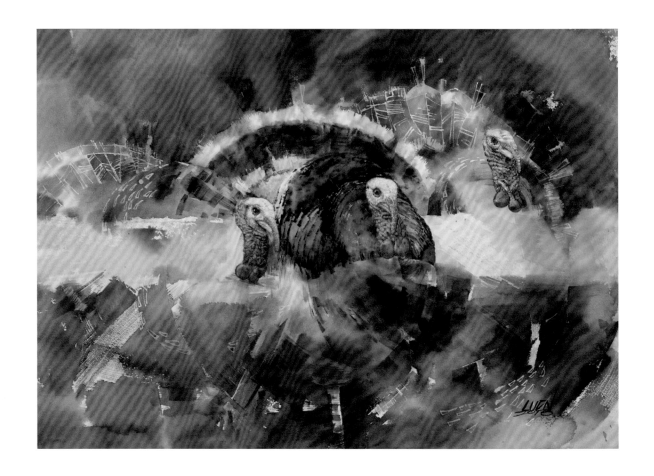

為甚麼選擇作為一個藝術家以水彩創作？

水彩的媒介：水，具有流動的特性；水份多寡，在畫紙上的呈現顏料碰撞產生虛實強弱的精彩，水份的流動創造出畫面的韻味，色彩清澈通透，一氣呵成的流暢，挑戰性高，且具有其他媒材不同的獨特性，皆是水彩令人著迷之處，每每提筆都撼動我的內心而投入其中。

甚麼理由，你選擇你使用的工具與材料？

近幾年，我一直使用 Mission 金級顏料，其顏料種類豐富、色彩飽和、礦物性色粉顯色度強，表現出顏料清透明亮的魅力，顏色經久不易褪色，是我喜歡上它的特性。

畫筆的部分，Macro Wave 系列扁筆的筆毛平整且彈性佳，非常適合並協助我在處理塊面時，抓住當下需要的感覺，製造出飛白的特殊效果；我也會使用傳統毛筆來處理畫面收放細節的部分。

畫紙的部分，我喜歡用 Arches 粗紋 300 g/m2 及 640g/m2 法國水彩紙，因為紙質強韌且豐富的紋理，有助於表現顏料顏色；紙的厚度夠吸水性強，適合大面積水份的渲染

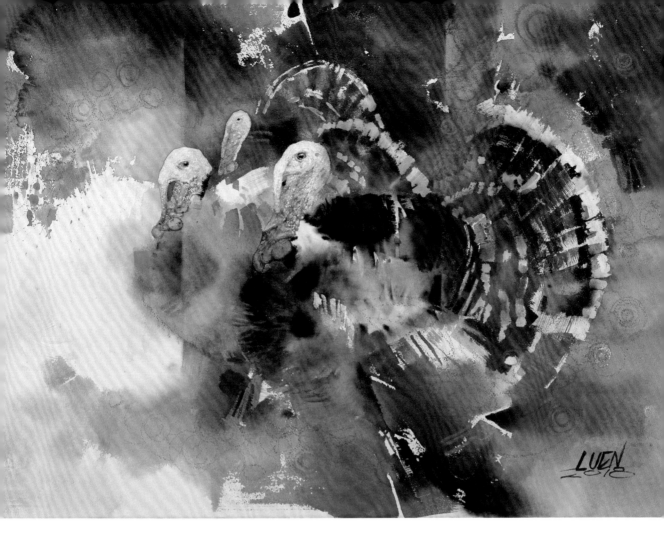

透過作品你想説甚麼？

身為農家子弟，其實是嚮往傳統樸實又良善的環境，除了經營畫面的美感，更希望能夠透過畫面傳達美好的過往是需要用心維護。世代交替快速，許多美好都成為回憶，期許以畫筆記錄或傳遞這些回憶。

你認為個人作品最大的特色是甚麼？

我的作品是以研究色彩表現為之主軸，除了研究畫面構成、對比運用，帶有對環境的關懷，也希望未來的作品能表達更多屬於個人的東方精神。

你期望你的作品能對社會產生何種影響？

因為對美的追求一向執著，即使在作畫的過程中遇到挫折，皆以堅毅的耐力一一克服，始終未曾放棄畫筆，反而更堅持理想而努力邁進，用生命豐富的色彩揮灑在畫紙上。我作品的畫面除了裝飾性美感，有些也表達對環境被破壞的隱憂，希望能引起觀賞者對於保護自然環境的重視程度。

1 | 2

1. 美食　　水彩 · 56 X 76 cm · 2018
2. 思想起　水彩 · 56 X 76 cm · 2018

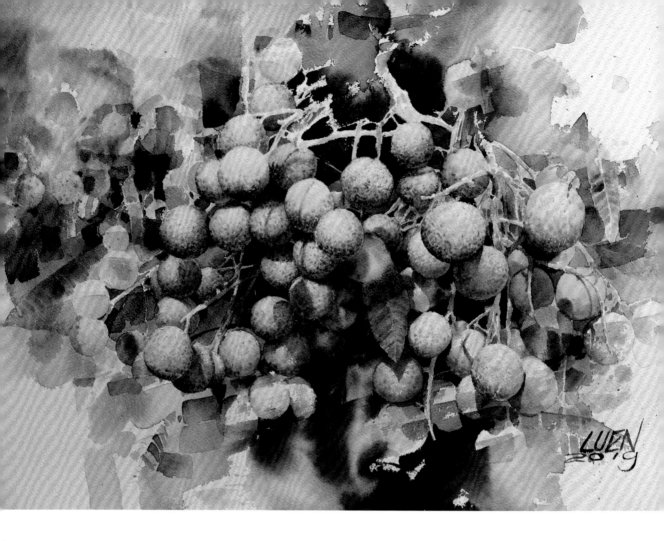

以你的經驗，你會如何對具有藝術創作憧憬的年輕人提供建議？

藝術創作需要絕對的獨特性、獨立的思維、無重覆性。除了繪畫技巧的累積，更需要時時刻刻提醒自己從失敗中吸取經驗、修正方向，找尋屬於自己的特性，才能發揮最好的表現。切勿僅只是滿足維持現狀，只有努力做得更好，沒有這樣就好，才能持續進步。

除了創作，你認為人生最快樂的事是？

聽音樂、旅行和攝影是創作之外最快樂的事。到處走走看看，各地風情及文化，體驗在地生活，享受當下、享受人生，運用鏡頭捕捉美景，充實心靈且陶冶性情。

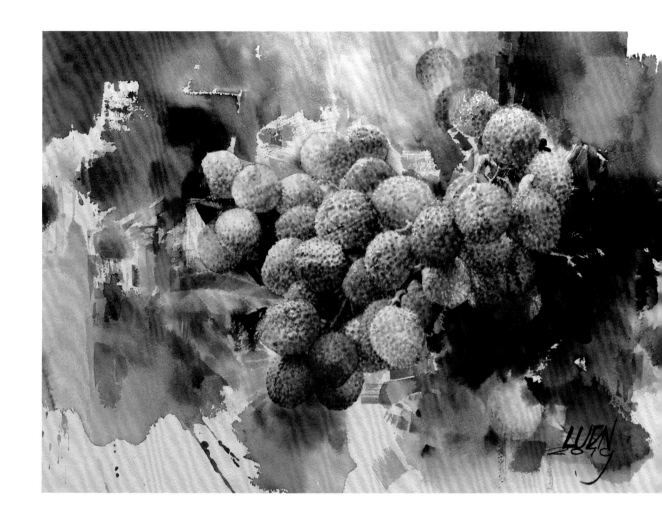

1 | 2

1. 龍眼　　　水彩 ・ 38 X 56 cm ・ 2019
2. 盛夏的果實　水彩 ・ 38 X 56 cm ・ 2019

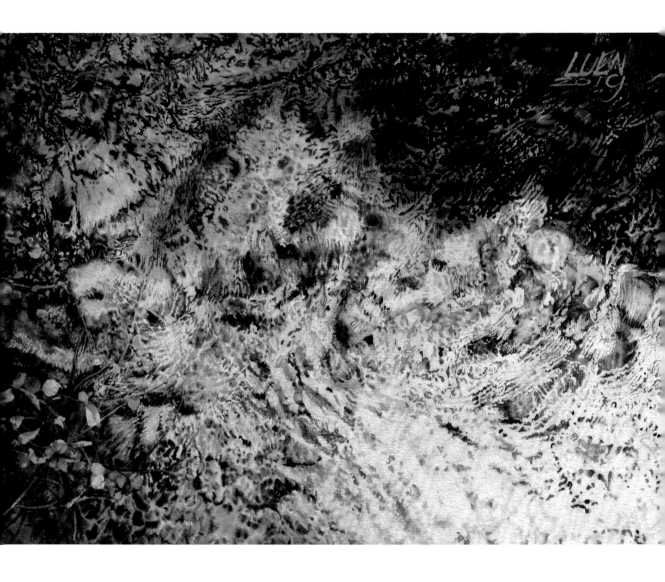

1 | 2
 | 3

1. 溪流系列一　　水彩・38 X 56 cm・2019
2. 溪流系列三　　水彩・38 X 56 cm・2019
3. 溪流系列二　　水彩・38 X 56 cm・2019

你認為應該如何展現 21 世紀台灣水彩的面貌？

處在資訊發達的時代，對於貫穿傳統及現代的我來說，表現當下的想法，畫面自然能帶出屬於活在 21 世紀的語言。

在生活中，你如何找到創作的元素？

生於斯，長於斯，兒時的成長背景、生活體驗及大自然的一隅一景，處處充滿新奇，保持有一顆好奇的心及敏銳的觀察力，包括環境週遭那些乍看之下不經意的地方，經常是我創作的題材，也是對於鄉間生活的眷念。

在創作的人生歷程中，你是否曾經面臨困境，如何度過？

全心投入藝術創作，曾面臨經濟上的困頓，生活十分拮据。幾經波折，有幸遇到幾位重要的貴人幫忙及提攜，紓解了當時的窘境。而近幾年創作也獲得藏家慧眼賞識，由衷感謝大家的眷顧，讓我在藝術創作的這條路上，能夠堅持下去。

陽光下的微笑　水彩・38 X 56 cm・2019

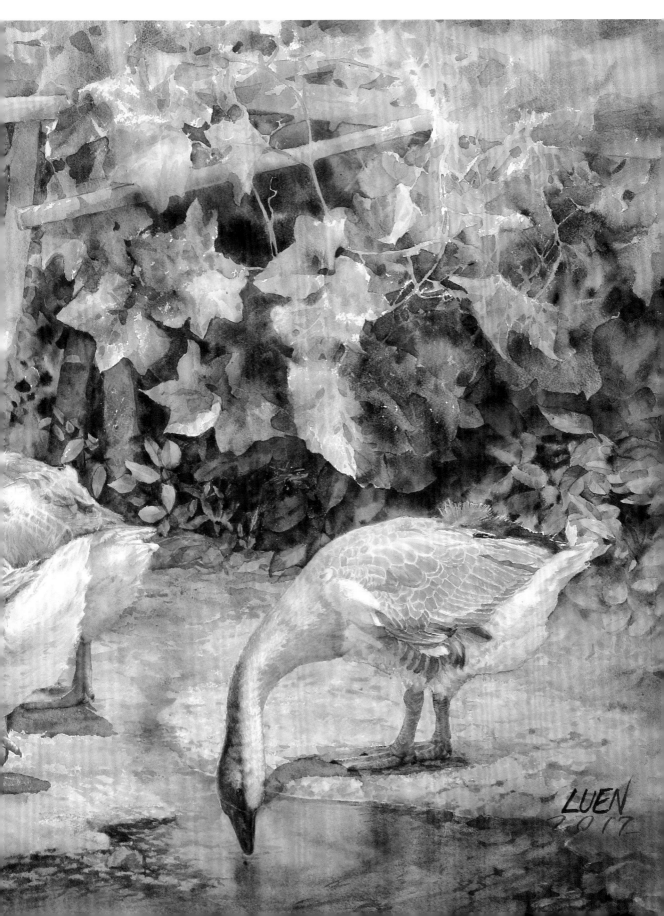

潺潺　水彩 ・ 76 X 112 cm ・ 2016

創作過程 ➤

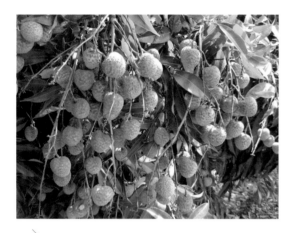

1　荔枝是台灣夏季盛產的水果，果實甜美多汁及其特殊的香氣，是許多人喜愛的水果。圖片來源為網路資料。

2　鉛筆底稿及底色處理：
完成鉛筆底稿後，先處理外圍局部。圖之右下方，運用以帶水量較大之圓頭松鼠筆，由外往內、由淺至深逐步處理，局部以噴霧器噴濕讓畫面柔和放鬆；圖之左方以排筆表現塊狀面積，局部噴濕模糊。

3　完成度 40%：
畫面右上方以圓筆縫合法處理，外圍以噴霧器噴濕放虛，左方以扁筆處理畫面形成「右柔左硬」之感，須注意賓主對比所需要的強度，所有底色皆酌加黑色，以降低彩度；右方則以同色調處理虛的部分。

4 完成度 70%：
接著處理畫面右方荔枝，先噴濕需要處理的範圍。噴濕處理
會讓原有的色彩筆觸產生較為破形的狀態，整體顏色較能相
容，更加能凸顯主題的「實」。

5 完成度 90%：
主題區以單一描寫方式完成，強調與背景差異化，刻意提高
彩度，與畫面右方的「虛」做出差別。

6 陸續完成細節描寫，調整畫面重量。
以橫向與縱向的色塊穩定畫面，運用彩度的高低、筆觸的粗糙及柔軟，製造賓主關係，希望呈現出具有現代感的視覺效果。

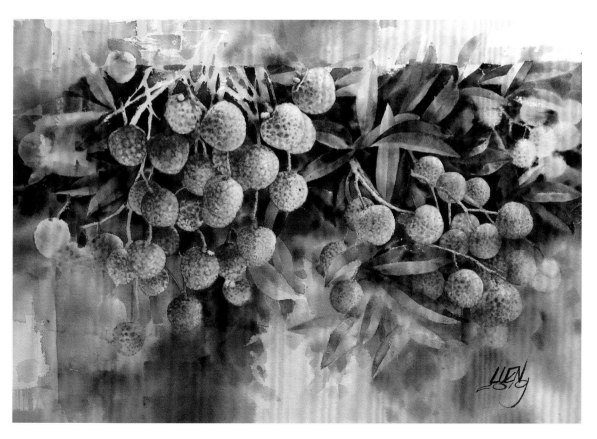

蔡秋蘭

Tsai Chiu-Lan

西元 1967 年
國立台灣師範大學美術研究所
中華亞太水彩藝術協會准會員
台中市美術協會會員
受邀參加南瀛鹿出藝術家彩繪活動

現職
蔡秋蘭水彩畫教室指導老師
工業技術研究院水彩畫指導老師

獲獎

2016	世界水彩大賽入選
2007	新竹美展水彩類第一名 (竹塹獎)
2005	苗栗美展水彩類第一名
2005	台南縣美展水彩類第一名 (桂花獎)
2004	全省美展水彩類優選

參與國內外重要展出紀錄

2015	彩匯國際全球百大水彩名家聯展
2015	工業技術研究院竹東中興院區 - 時空之門
2014	台南市新營文化局邀請展 - 鄉情
2012	巨幅水彩創作大展 - 中正紀念堂
2011	建國百年台灣意象水彩大展 - 國父紀念館
2009	新竹市文化局梅苑 - 畫語寄情

重要資歷

新竹縣文化局典藏 - 晨光
台南市文化局典藏 - 褪色的記憶
大華科技大學典藏 -Just for you

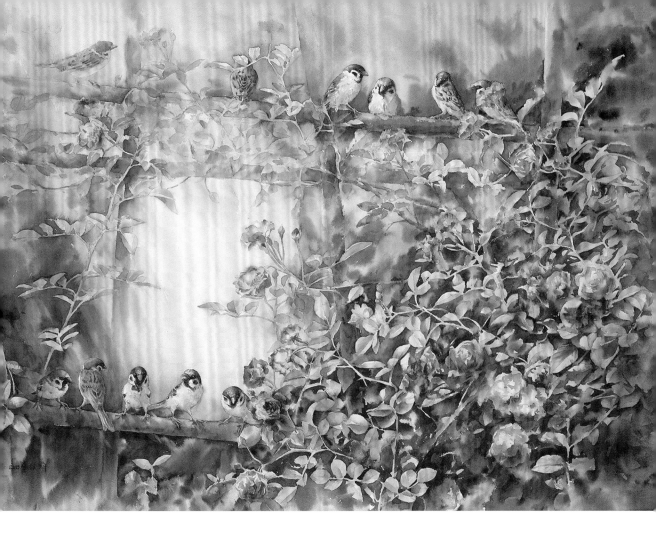

1. 築構心中的那片花園　水彩 · 75 X 105 cm · 2018
2. 古厝憶舊　　　　　水彩 · 75 X 105 cm · 2016

為什麼選擇作為一個藝術家以水彩創作？

在選擇水彩畫為我主要的創作媒材之前，我曾經學習西方的水彩、油畫，也學習東方的工筆國畫、嶺南畫派並短期學習山水畫，對於工筆花鳥、水墨暈染及墨色的濃淡乾溼都相當的著迷。習畫多年後，我選擇水彩為我創作的媒材，這是因為水彩畫跟國畫其實是相通的，然而，我發現許多想創作的題材及情境，如果使用水彩媒材，對我來說更能表現自己想要的感覺，於是我選擇水彩為我主要的創作媒材。

甚麼理由你選擇你使用的工具與材料？

開始從事水彩創作時，大部分都沿用老師課堂上所介紹的顏料、紙張及品牌，有機會時請前輩指點，並與熟識的畫友們交換使用心得、互相觀摩作品，或是閱讀刊物的專題解說與推薦……慢慢地累積了一些知識與經驗，我開始優先考慮顏料的耐光性並盡量使用一次色的顏料，現在我會隨著不同主題而選擇自己喜歡熟練的顏料，目前常用的有好賓、Mission、Schmincke 及牛頓。紙張方面，大部分使用 Arches640g/m2 或 300 g/m2，偶爾也會嘗試使用畫友們介紹的紙張以累積經驗，也許，日後遇到不同的題材，可以應用這些紙張的特性來詮釋。

紅粉佳人　水彩・37 X 105 cm ・ 2018

透過作品你想說甚麼？

花系列：我選擇台灣春夏秋冬常見的花草如梅花、櫻花、
茶花、玫瑰、阿勃勒、石蓮或是咸豐草、酢醬草……；
動物系列：我選擇了小時候，屋旁柵欄裡的麻雀牛羊或
是池邊悠遊的雞鴨鵝……；懷舊系列：我選擇阿嬤灶
腳、木門、門環、阿公的腳踏車……。
回顧近十年的作品，我用這些水彩畫來描繪敘述 60 年
代鄉村的景色、四季花草和淡忘的小故事，想要藉此喚
起塵封已久的記憶 – 那些天真快樂童年！

你認為個人作品最大的特色是甚麼？

個人的創作中我喜歡有「光」的元素在畫面裡，喜歡有
陽光的感覺。在初稿構圖時有些光源需要自己設定、調
整，對我來說這個時候較具挑戰性，偶爾也會造成整張
失敗的圖面。有些創作是在敘述故事，需要計畫性地放
入一些當時的人事時地物，經驗告訴我，在創作之前最
好先畫一小張素描稿，如果需要再配上水彩速寫，將圖
面的主角、配角、背景等等統一光源，並且初步搭配好
顏色，最後確認畫面的光影是否協調，顏色搭配是否滿
意，再來創作大圖。

你期望你的作品能對社會產生何種影響？

希望賞畫者看到我的畫時，心情輕鬆愉快，看完系列畫
後，還能勾起一些美好的記憶。我的家鄉在台南烏山頭
水庫旁六甲鄉，那個時候許多土角仔厝坐落在水田間，
晨昏光影映射下無景不畫，四季更迭景色遞嬗，從水中
秧苗到綠色稻浪接著是金色稻穗……鄉村歲月孕育了我
現在創作的能量，每當我開始醞釀下一個系列主題時，
經常都會不自覺地與童年記憶相連，也希望能將這美好
的記憶創作出作品分享給大家。

以你的經驗你會如何對具有藝術創作憧憬
的年輕人提供建議

藝術創作者經常處在個人世界裡：作白日夢、呆想、天
馬行空、嘗試失敗後繼續嘗試、努力堆疊後繼續創新堆
疊，直到自己覺得可以停住了……終於獨自完成了這件
作品。因此，藝術家選擇題材更顯得重要！我覺得傾聽
自己內心的聲音、相信自己對美的直覺、選擇喜愛創作
的題材是非常重要的，這樣才能長時間地廢寢忘食而樂
在其中。

除了創作你認為人生最快樂的事是……？

旅行，旅行是最快樂的一件事，整理好行李，驅車前
往機場方向的時候，一股莫名的興奮喜悅早已湧上心
頭，我深深期待著每一次的旅行！很多人說：旅行可以
提昇視野高度、感受各種不同的風土民情、嘗遍世界各
地美食；或者是為人生充電加油、備足能量；或是沉澱
心情整理思緒……我非常認同這些說法，的確，在不同
的時刻會有不同的體認。回顧青春歲月，記憶中鮮明難
忘的事，經常都是發生在旅途中，那些人與人之間美妙
的互動、震撼懾人的大自然景色、懷舊歷史的古蹟或者
只是當下一幕溫暖的觸動……這些都是最美好的回憶！
平日我的運動就是走路，為的就是鍛鍊下個旅程的腳
力。

秋楓 水彩 ・ 36 X 78 ㎝ ・ 2013

你認為應該如何展現 21 世紀台灣水彩的面貌？

現在的藝術創作非常多元，每次參觀藝博會或是當代藝術大展之後，內心都會產生相當程度的衝擊！來自世界各地的創作者，將自己嶄新的觀念或表現手法呈現給觀眾，受益甚多。縱觀世界各地的歷史，在哲學、學術、文化、藝術方面，每隔一段時間或不同地區，都會醞釀誕生出新的流派。這幾年台灣的水彩畫也漸漸蓬勃發展，我們擁有先天的多元優勢，從 1624 年荷蘭人占領台灣之後，便陸續注入不同的東西文化：明朝、西班牙、清朝、日本、中國大陸各地區以及時間更久遠的原住民族群，有這麼多不同的種族與文化，在這塊土地上融合發展著，如果有一群水彩藝術工作者，能深層地了解這些文化瑰寶，並且定時發表創作系列作品，相信不久的將來，必會誕生一個 21 世紀台灣水彩畫派。

1 | 2

1. 遺忘的歲月　水彩・77 X 56 cm　・2016
2. 玫瑰花園　　水彩・75 X 105 cm・2018

在生活中你如何找到創作的元素？

分兩個方向來敘述：

一 . 旅行攝影累積元素：國外旅遊自助行或跟團各有便利和樂趣；國內旅遊一日、兩日、一週隨興即可。最重要的是，揹起背包手拿相機隨意趴趴走，漫步徐行時不經意間常有驚豔的畫面閃過，迅速以鏡頭捕捉；或者選個地方守候光影，體現眼前景物變化移動的意外驚喜。這些鏡頭捕捉的元素都可能成為日後創作的主角、配角或是路人甲、路人乙。

二 . 閱讀上網尋找靈感：書籍、小說、畫冊對我來說都是靈感的泉源，個人也會在臉書上跟網友畫友們分享彼此近期的創作共同學習。日常生活中，偶爾會「靈感乍現」，這個時候迅速隨手記錄當下的想法與心得，或是隨手畫張速寫構圖，這也是我累積創作的幕後功臣。

在創作的人生歷程中你是否曾經面臨困境如何度過？

個人在水彩創作的道路上，記憶較深刻的困境大部分都發生在轉換及選定新系列主題的時候。在那段時間靈感沒了、手感不順、腦袋鈍鈍、思緒空白……彷彿踏進迷霧中不知道方向在哪裡。這個時候我會選擇「放空」，不待在畫室裡，即刻出外走走；也許會挑本小說點一杯黑咖啡，在星巴克沉浸大半天；或是輕旅行三天五天，沿途隨意看個展覽不限題材，時間許可就多停留幾天……心沉澱了幾週，思緒又漸漸清明，此時，我會翻閱以前的旅行手札、畫本，安靜聆聽內心的聲音，尋找籌劃系列主題，隨手塗鴉幾張小品素描，找回貼切的手感，慢慢地醞釀出一個新的創作主題。

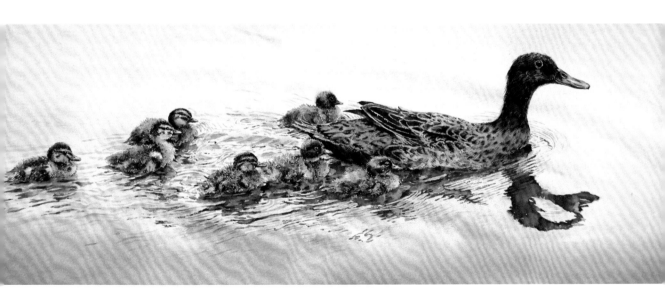

1 | 2

1. 山村晨曦　水彩 ・ 78 X36 cm　 ・ 2016
2. 春遊　　水彩 ・ 37 X 105 cm ・ 2013

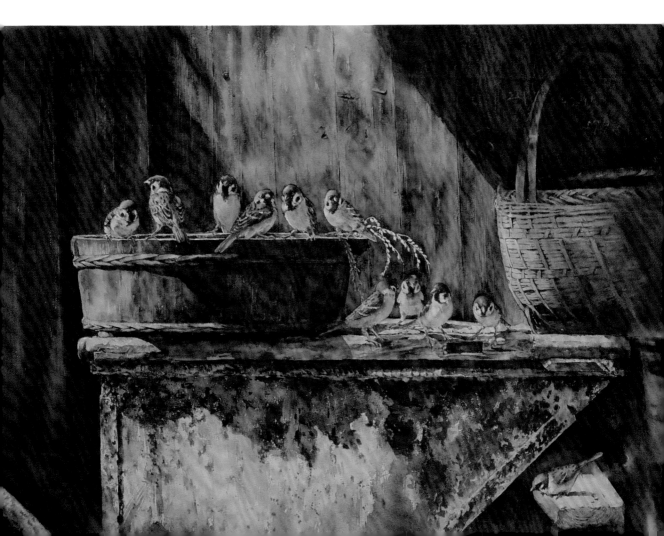

1 | 2
 | 3

1. 時空之門 - 曾經　水彩・55 X 38 cm　・2016
2. 時空之門 - 歲月　水彩・55 X 77 cm　・2016
3. 晨光　　　　　水彩・77 X 105 cm　・2018

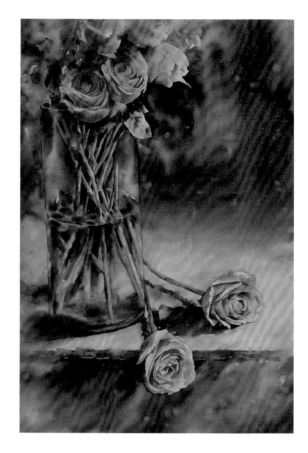

1	2
3	

1. 夢幻　　水彩 ‧ 55 X 38 cm ‧ 2018
2. 幸福　　水彩 ‧ 55 X 38 cm ‧ 2019
3. 花鎖　　水彩 ‧ 38 X 55 cm ‧ 2016

1
2

1. 呵護 水彩 · 38 X 55 cm · 2017
2. 回眸 水彩 · 55 X 38 cm · 2015

創作過程 ➤

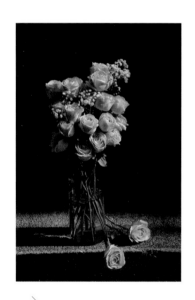

1 這是一束值得紀念的玫瑰花，2018年在新竹市文化局與好友聯展，開幕時，朋友們緩緩將花送上來，接到花的那一刻，心中有著滿滿的幸福感。於是，將此花束入畫永遠收藏。

2 截取相片的部分，成為這張創作的參考圖稿。構圖時，把焦點集中到瓶子附近的玫瑰花，一開始以暖色為主調渲染，下筆時注意顏色及調子的變化。

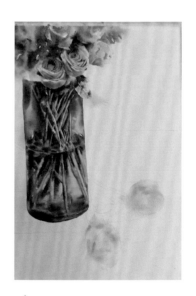

3 處理瓶內的玫瑰花枝、表現玻璃瓶的透明性、將水下虛實交錯的玫瑰花枝呈現出來。此時的重點放在玻璃瓶的明暗、色塊，並強調透過光和背景所產生的反射變化。

4　將花的細節更仔細地描繪出來，桌面鋪上一層底色，注意花和葉之間的關係。

5　加強影子，並處理桌面下寒色暗面處的渲染，趁濕染出一些粉紅色點以增加氛圍。

6　大排筆處裡花瓶裡的背景，特別注意玫瑰花和背景間的虛實、收放之拿捏，檢視畫面是否成功地呈現出創作之初衷－幸福的氛圍。

李盈慧

Li Ying-Huei

西元 1970 年
國立台灣藝術大學西畫組畢業
中華亞太水彩畫會準會員

現職
陽台農夫

獲獎
2018　玉山美術獎水彩 - 入選
2018　Power Of Flora' in GAWA International
　　　Watercolor Online Contest - TOP 50
2017　台東美展 - 水彩類 - 第二名
2016　第八屆世界水彩華陽獎 - 佳作
2015　璞玉發光 西畫類 - 入圍決選

參與國內外重要展出紀錄
2018　第二屆巴基斯坦國際水彩雙年展 - 入選
2018　第一屆馬來西亞國際水彩雙年展 - 入選
2017　義大利法比亞諾水彩嘉年華
2017　台日水彩交流展
2016　綻堂文創個展 - 遇見

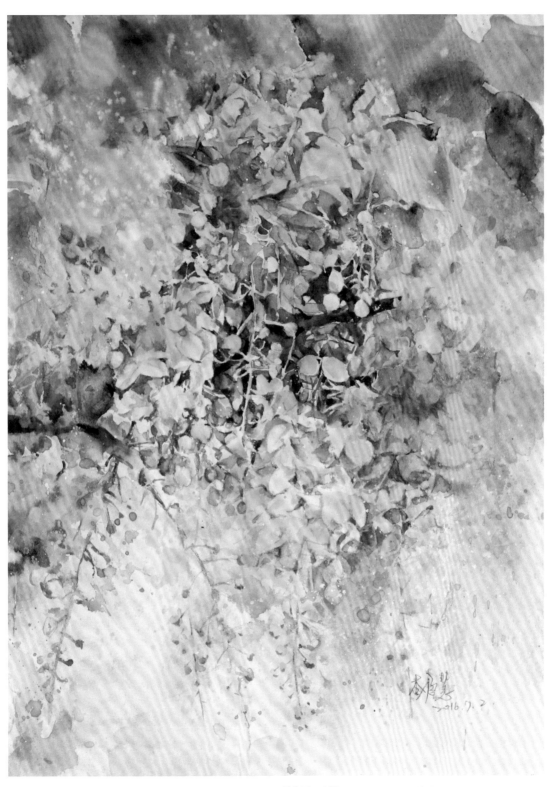

黃金雨　水彩 ・ 38 X 28 cm ・ 2016

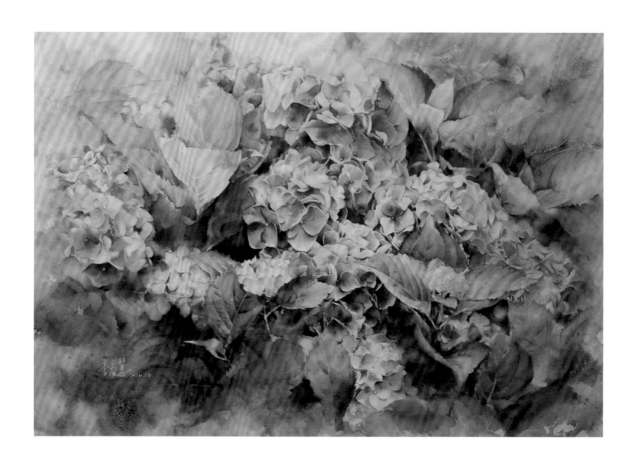

為甚麼選擇作為一個藝術家，以水彩創作？

每個人都希望都能活出自己的獨特，藉由追隨感受與盡性，讓自己能夠越來越柔軟謙遜，進而接納生命給予我們的經驗。藝術創作可以讓我找尋自己的心，自由揮灑晴空與綠野，日出及月落，是種很滿足的自我實現。

經過人生的碰碰撞撞後，慢慢的會想由外在的追求而轉向內在的探尋，把生命的點點滴滴淬鍊成情感的深度，在這過程中去感受所有滋味。藉由時間和耐心，這是一個很棒的修行，相信每個人都可以創造屬於自己獨一無二的人生。

甚麼理由，你選擇你使用的工具與材料？

世上最美好的東西，往往是一些倏忽的片刻，像閃爍在生命中的微小光亮溫暖，水彩在紙上的流動也是如此。下筆時色彩和水份自由自在的流動，似是對我示現應放掉掌控及學習接納的一種修行。

而創造的精神，就在過程。在過程中嘗試練習溫暖、友善、樂觀、願意付出、樂於支持與讚美的靜心；水彩可以讓我以單純輕鬆的心態，畫出無拘束的自由自在，像風中一片片開潤的雲朵緩緩從心中飄過。

透過作品你想説甚麼？

想傳達的有很多，但最想感謝的是要謝謝命運善待了我們。

宇宙一切萬有給了我們美麗的靈感，映照在眼中。自然界中，沒有所謂的漂亮或醜陋，所有的感覺，都存在於我們的心中。例如看到了花開，妳緩緩的迎向它，妳們之間彼此打了招呼，就是種單純的喜歡，也感受到生命的祝福。

希望其他人也可以感受到愛及豐盛和純樸，是一種欣賞不同生命存在狀態的能量。

你認為個人作品最大的特色是甚麼？

我覺得是種日常而靜心的感覺。

花卉所傳達的本來就是種霎那即永恆的美感，每朵花都是平凡而美麗，在有限的時空存在下盡情出展現最棒的一面。所以每個人也都應該隨著自己心中的旋律，在生命中優雅的旋轉，來散發出努力及堅強的能量。

這樣人們或許可以找回生命初始的純真和自然天性，讓心中感受到一種淨化後的安然，而能夠更好的面對生活。

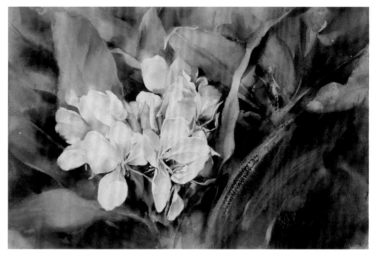

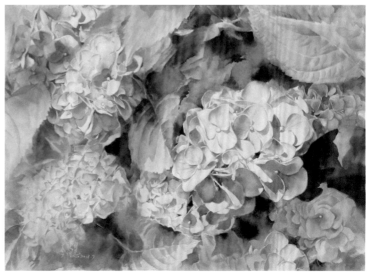

1 | 2
—— | ——
 | 3

1. 豐盈　　　水彩・56 X 74 cm　・　2016
2. 白色圓舞曲　水彩・36 X 56 cm　・　2017
3. 清晨涼風　　水彩・30 X 40 cm　・　2018

你期望你的作品能對社會產生何種影響？

花花世界很繽紛，就像蔣勳老師講過的一句話，所謂的熱淚盈眶並不是哭，而是內心充滿了感動，我很喜歡這句話，也希望我的作品能讓大家享受花朵繽紛色彩帶來的好心情。

每個人都像是一朵花，當妳為自己好好的綻放，自然能讓周遭的人因此受惠。每個人都有能力傳達出微小的正面能量，當大家都點燃了自己心中的小太陽，整個社會就會更為平靜與祥和。花卉能量是種大自然的療癒，願周遭的人都如百花盛放。

以你的經驗，你會如何對具有藝術創作憧憬的年輕人提供建議？

對的態度，才能讓你成為一個更幸運的人。

眼睛裡有星星，看向明亮的未來是必需的，但過程中還是需要腳踏實地去做。創作的過程中有許多扎實的基本功是重複而無趣的，靈感找尋的過程中甚或是孤獨而挫折的，但唯有藉由不斷和自己的內在深度對話，才能讓自己的作品呈現出對生命感受的深度。藝術創作的路上從不繁花似錦，但絕對痛快淋漓。

誰是對你有特殊影響的藝術大師？為什麼？

對我影響很深的藝術界前輩是洪東標老師。

他在我生命較沮喪失落的時期出現，洪老師像一座蓊蓊鬱鬱的森林，讓我可以安心自在地隱身在他身邊。欣賞著洪老師氣質沉穩而安然的畫著圖很靜心，他總是行動從容，喚起了我年少時期喜歡繪畫的心情，並開啟了我嶄新的視野。我認為洪老師完美地展現了生命經驗不斷深化後的價值完成，及所累積的心靈厚度。

在創作的人生歷程中，你是否曾經面臨困境，如何度過？

縱使再怎麼努力的活著，創作的瓶頸總是免不了。生命中曾經歷過許多的快樂幸福的片段，當然也免不了有幽傷的惆悵時光；碰到情緒低落的時候，我就會到大自然裏找尋能量。

坐在山中，聽到風吹得樹葉颯颯作響，彷彿進行著自己跟自己靈魂的對話。滌淨心靈後，會由衷感恩起生命的神奇，它華麗又平凡，看似複雜其實單純，但卻爆發出不可思議的能量，是種對人世美好的祝福。

繽紛美好　水彩 ・ 28 X 38 cm ・ 2017

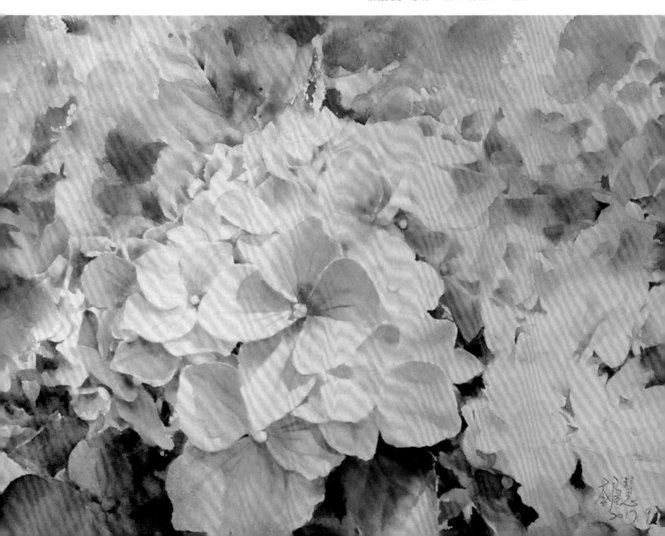

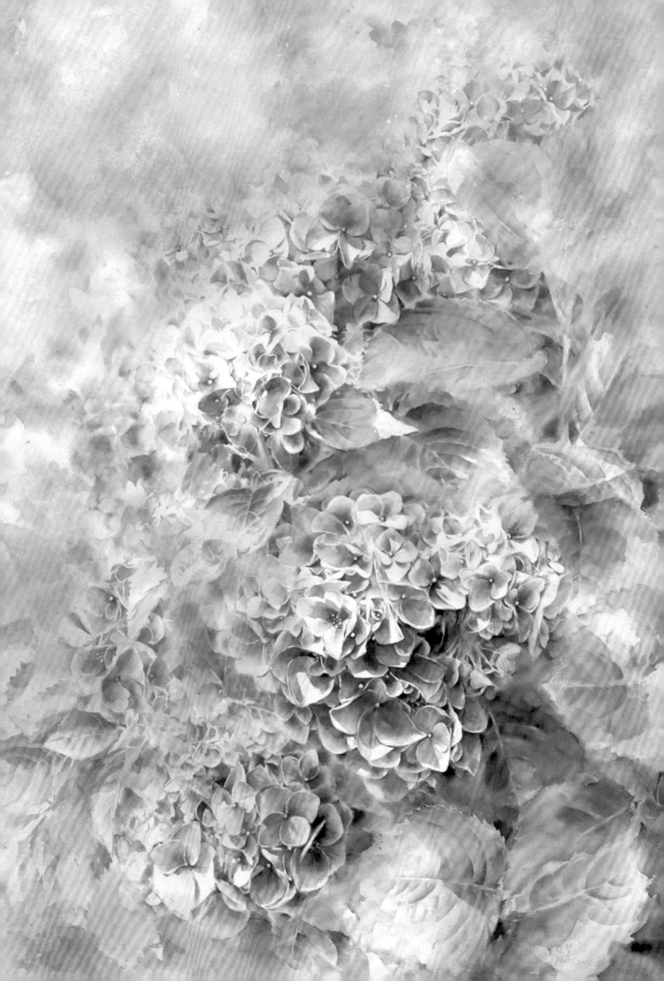

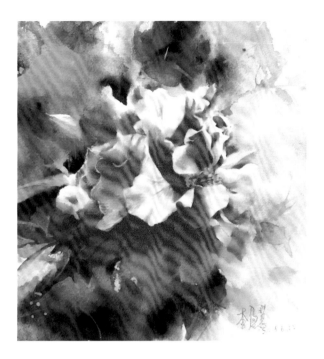

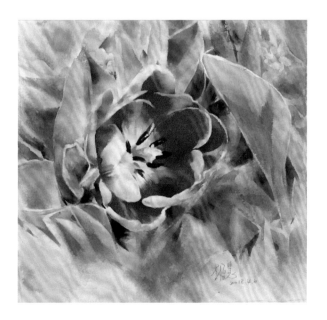

1 | 2
 | 3

1. 天使羽翼　水彩 ・ 112 X 74 cm ・ 2019
2. 人生如風　水彩 ・ 20 X 20 cm　・ 2018
3. 打開鬱金香　水彩 ・ 20 X 20 cm　・ 2018

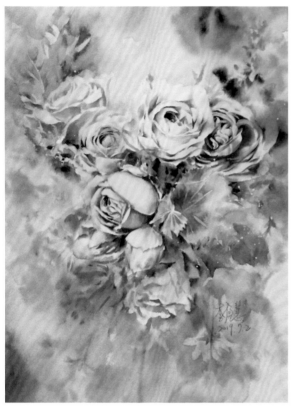

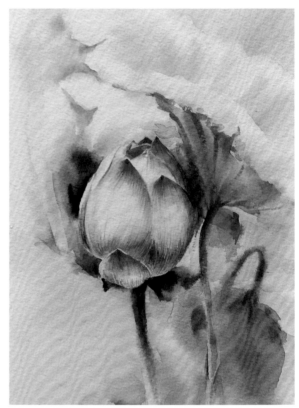

除了創作，你認為人生最快樂的事是？

會讓我覺得快樂的事有很多，但我比較常做的是買束花，專心的找個花瓶，給它乾淨的水，看它生氣盎然的連結了大地的能量，彷彿自己也被植物的神奇能量所感染。

看電影對我也是種內在成長和改變認知的方式，態度一改，世界就轉變了。快樂是一種能力，更是一種選擇。

好好感受每一個人的獨特性，試著將心比心的去接納各種不同的狀態，透過學習去擴大靈魂的體驗，學著欣賞世間的人事物，並珍惜彼此善待的好緣分，這些事情都讓我很快樂。

在生活中，你如何找到創作的元素？

達賴喇嘛說過，幸福並不是現成，是因為妳的行動而成就的。一切不離當下、不離左右，我們所需要的其實都在身邊，不假外求。

愛玩是所有生物的本能，這種對生命的好奇與熱情是絕佳的創作來源。藉由藝術欣賞、野外活動、閱讀和看電影，盡量讓自己去體驗熟悉與陌生的事物，對自己說YES，也不為自己設限。

培養自己擁有快樂的能力，當自己的守護天使，努力活出自己的價值。創作的靈感自然就會在日常生活中源源不絕的呈現。

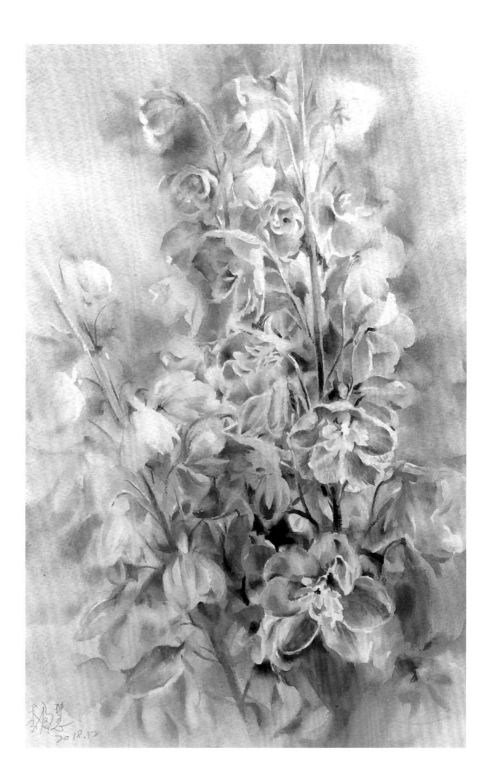

1　2
　　　3

1. 與愛同在　　水彩 ・ 38 X 28 cm ・ 2019
2. 林黛玉　　　水彩 ・ 28 X 19 cm ・ 2018
3. 飛舞　　　　水彩 ・ 38 X 28 cm ・ 2018

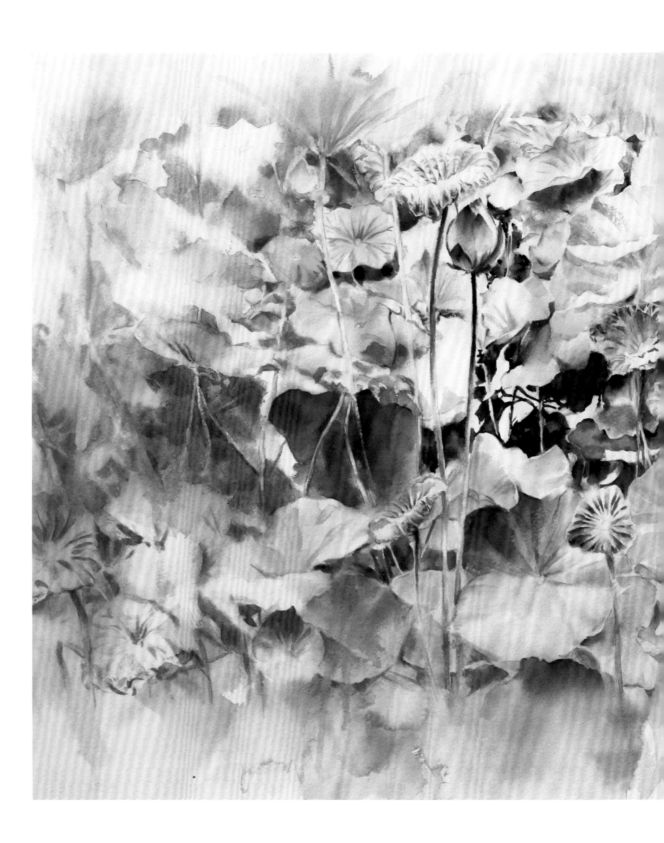

1 | 2

1. 百年好合　　　水彩・56 X 74 cm・2018
2. 如父親的呵護　　水彩・33 X 26 cm・2019

1. 此時此刻　　水彩・56 X 36 cm・2017
2. 正好眠　　　水彩・56 X 74 cm・2017

創作過程 ➤

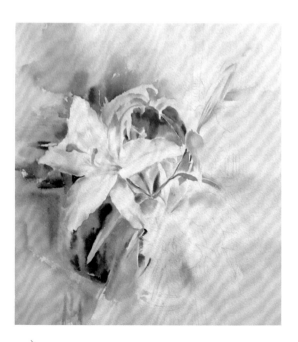

1 ➤ 鉛筆稿打好後,先構思整體的色彩規畫及主角配角的明暗比例再下筆,注意寒暖色的配置。

2 ➤ 開始著手渲染花瓣上的明暗,以淺黃,天藍,群青石綠等色先大致鋪底,讓水分的自由輕鬆渲染,稍微調整自己想要的明暗

3 保持愉快心情，接著處理細節以及空間關係，利用暗面襯托出亮面，注意花與葉的大小節奏及整體色調的協調調整

4 最後可加些主觀色彩，退後看畫面的整體氣氛及花朵是否圓滿，適度的整理太鎖碎的地方，完成

周運順

Chou Yun-Shun

西元 1975 年
臺灣師範大學美術系研究所

臺灣水彩畫協會會員
台灣國際水彩畫協會會員／常務監事
台灣世界水彩聯盟會員／監事

現職
桃園高中專任美術教師

獲獎
「一○八年全國美術展」- 作品《窗的記憶 II》水彩畫類 - 入選
第九屆中央機關美展 - 作品《蔽月・遨嬉》水彩畫類 - 第一名
第十二屆台中市大墩美展 - 作品《芙蕖淥波》彩畫類 - 入選
「臺灣省九十一年公教人員書畫展」- 作品《沉思的白衣舞者》
　水彩畫類 - 優選
「第五十六屆全省美展」作品《白衣舞者》水彩畫類 - 入選

參與國內外重要展出紀錄
2018-2019 「義大利烏爾比諾 Urbino 國際水彩節」連續兩年臺
　　　　灣區獲選參展藝術家
2018 「水彩的可能－桃園水彩藝術特展」受邀參展藝術家
2017 「台日水彩畫會聯展」台南市奇美博物館
2017 「水潤・彩融－海峽兩岸水彩畫作品交流展」湖北省美術
　　　院美術館
2016 「第一屆香港国際水彩双年展」臺灣區獲選參展藝術家

重要資歷
《水彩双週記》2018 周運順水彩繪畫展於桃園市文化局、《洛
神圖》2007 周運順水彩繪畫創作展於台北市德群畫廊與桃園縣
立文化局、「桃園市 108 年度優良教育專業人員」高中組獲選
教師、「105 年度桃園之美－藝術家叢書」受邀採訪藝術家

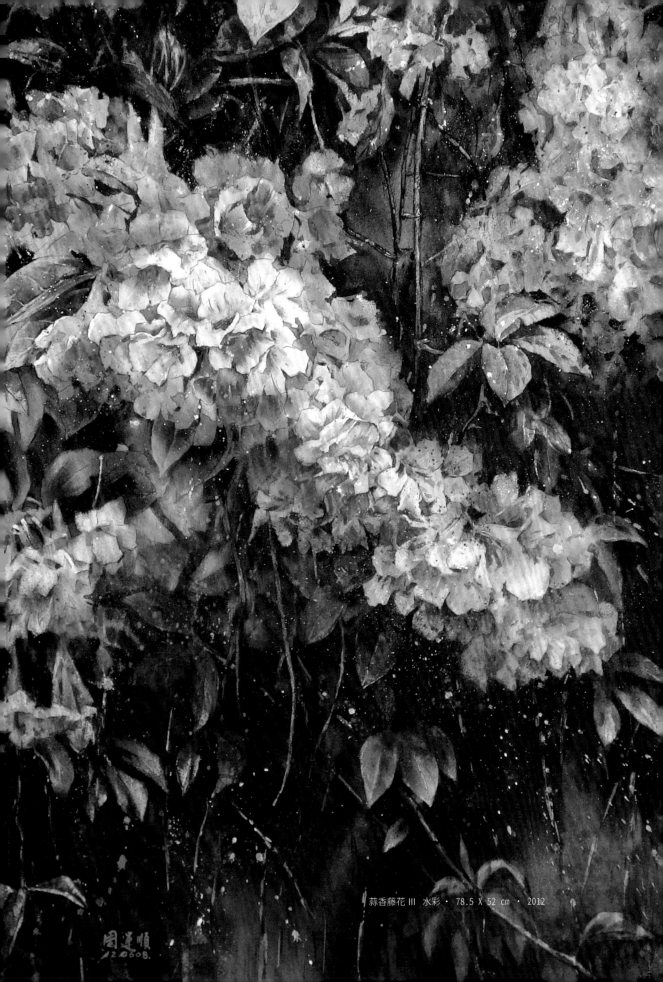

蒜香藤花 III　水彩 · 78.5 X 52 ㎝ · 2012

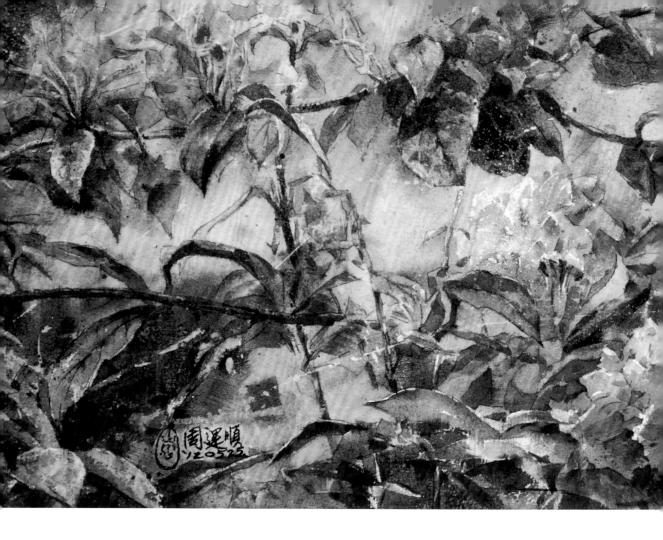

為什麼選擇作為一個藝術家以水彩創作？

我應該算不上是典型藝術家，學校課務繁雜，幾乎占滿大半時間，著實無法終日進行藝術創作，繪畫的時間是從教學隙縫中點滴積累而來，比較像是為了創作而忙碌工作的「非典型藝術家」。

與其說我選擇水彩來創作，不如說是水彩繪畫選擇了我，從小到大接觸的繪畫媒材繁多，嘉義高中美術班、臺灣師大美術系與美術系研究所，幾十年下來觸碰到的媒材不知凡幾，再歷經各種嘗試與失敗後，最終仍是喜歡水彩的透麗輕柔、飛速瀟灑、浪漫且難以捉摸的特性。

甚麼理由你選擇你使用的工具與材料？

水彩畫是非常強調技巧與媒材特性的畫種，我選擇的工具與材料皆以此為本，從三方向概略來談：一、水彩筆，因為喜歡平筆筆觸所產的俐落色塊與抽象幾何的意涵，幾年前轉變以圓筆用筆的習慣，改以大小不同混合貂毛之平筆為主要用筆，二、水彩紙，我使用法國產 Arches 100% 純棉冷壓粗糙面水彩紙，對於作品的長久保存與水彩技巧的呈現都有極好的效果，三、水彩顏料，主要考量顏色的耐光、耐久性與透明度，常使用的顏料為英國 Winsor & Newton 水彩顏料、韓國 Mission 水彩顏料、日本 Holbin 水彩顏料，這個部分與多數畫家無異端看每個人對於不同廠牌特殊色相需求而定。

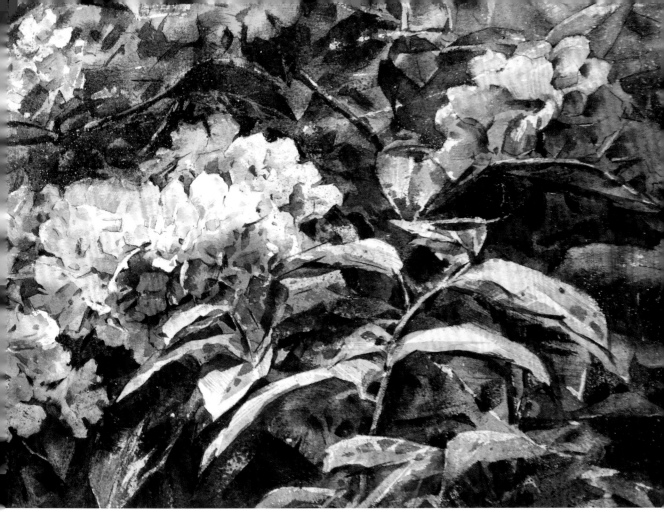

蒜香藤花 II 水彩 ‧ 28.5 X 74.5 cm ‧ 2012

透過作品你想説甚麼？

高中、大學時期的水彩作品多是當下興喜與沮喪的交替
表現，而三十歲那年的《洛神圖》創作我想方設法欲意
呈現文學、繪畫在水彩表現上結合的可能，是發現與再
現美、是為賦新詞強說愁；四十歲之後順著內心選擇了
單純的媒材呈現沒有文學敘事與圖像學的隱喻，目前繪
畫的主題、內容或是形式上已無特定方向，畫的可以是
故鄉的吉光片羽，或是每日車行路間的平常，又或是與
家人假日悠遊的城市窗廊，此時此刻我的作品，盡可能
想表達的是「表現與創造水彩特質之美」。

你認為個人作品最大的特色是甚麼？

我想可以觀察個人作品中由大至小層層疊加的用筆與用
色，從底層帶水大面積、大色塊的平塗與渲染，來到第
二層、第三層、第……的縫合與重疊，最後使用刮擦與
敲色等技法的依序運用，另外近期作品中透過紙膠帶、
留白膠與尺所筆直拉出的線，在線與線所暗示的面交互
運作下，搭配畫面中大小不同顏色各異的點，呈現出既
寫實又抽象的視覺效果，使作品近看如同一件抽象表現
的作品，而遠觀則是另一寫實的呈現。

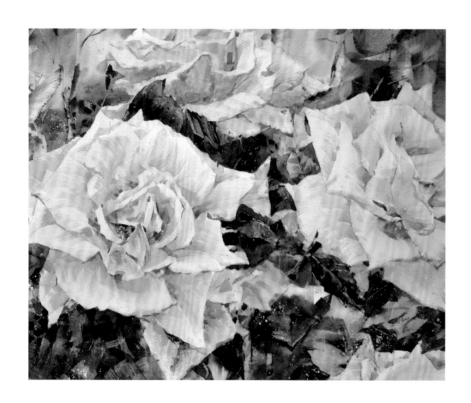

以你的經驗，你會如何對具有藝術創作憧憬的年輕人提供建議？

前人與諸多大師的身上我們可以清楚察覺，藝術創作的路既遙遠又漫長，倘若你還是嚮往藝術家的生活，我認為當代的藝術家必須知曉甚至嫻熟各式各樣媒材的基本觀念與表現，如：水墨、書法、素描、版畫、設計、攝影、影音、媒體……乃至於水彩，接著在不同媒材中提煉不同技巧，並將其整合為個人技巧，以上種種表面形式若要再加上內涵、深度與風格，則需要仰賴每個人的生命歷程與對創作的執念了，和大家分享一句支持我創作的話：「喜歡才能長久，堅持才會有成就。」

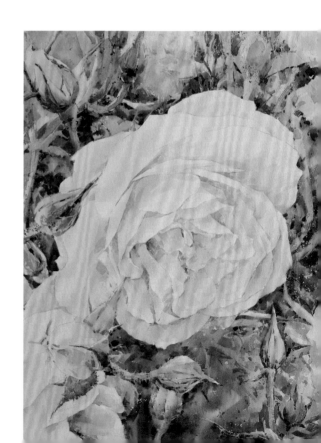

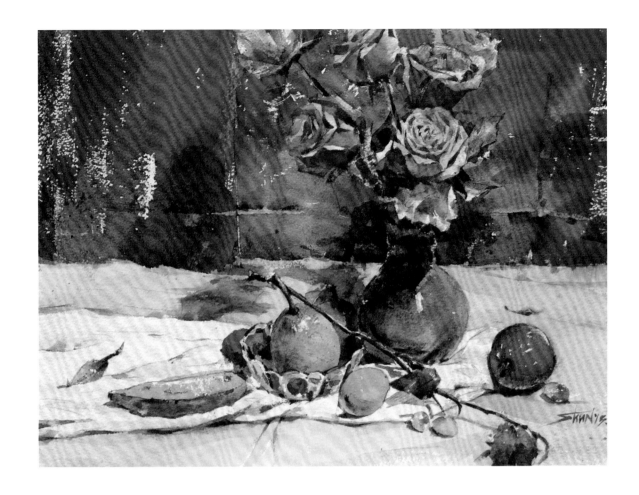

除了創作，你認為人生最快樂的事是？

創作之外的人生樂事，其一是作品受到肯定、獲獎或是收藏。

其二就是享受和家人生活在一起的時光，可以靜靜的看著彼此，可以悠閒漫步在森林中，可以大手牽小手快步行走於巷弄間，可以肆無忌憚快問快答的胡言亂語，可以……，這些看似簡單平凡的舉動卻也醞釀出作品中無數低語的感情線。

你認為應該如何展現 21 世紀台灣水彩的面貌？

當今各類繪畫的內容與題材上的選擇已大同小異，再加上網路流通極其迅速，只有從不同的媒材、形式、技巧與意念上去「解構再建構」新的水彩面貌，或試著進行跨媒材的創作，提取相異媒材間的構圖形式與繪製技巧，而在創新的意念上則須藉古喻今，莫忘本土文化傳承上的根，期待共創 21 世紀臺灣水彩新面貌。

1 | 2 | 3

1. 梅：瑰　　水彩 · 51 X 56 cm　　· 2016
2. 白色詩篇 II　水彩 · 77 X 55.5 cm · 2017
3. 靜物來了！　水彩 · 27 X 37 cm　· 2015

在生活中，你如何找到創作的元素？

真正的創作不是無中生有應當是有所本，南朝文學家劉勰於《文心雕龍・知音》曾說：「凡操千曲而後曉聲，觀千劍而後識器，故圓照之象務先博觀。」是故筆者作品多是透過不斷觀察而來，這樣的觀察一部分來自真實的生活、另一部分來自於虛擬的世界，視覺型的我無時無刻都從生活中找尋創作的元素，一棵樹、一扇窗、這道光、那面牆……，也喜歡在屏幕裡尋找不同的影像、作品與畫家，而這許許多多的視覺畫面或是概念，不斷的在腦海裡、視網膜上一次又一次的解構再建構直到作品誕生為止不曾停歇

誰是對你有特殊影響的藝術大師？為什麼？

喜歡謝明錩老師作品中帶有文學詩意的畫境。
喜歡洪東標老師作品內斂又低調的用筆用色。
喜歡楊恩生老師作品對生態藝術的推廣用心。
喜歡郭明福老師作品所呈現大山大水的哲思。
喜歡林仁傑老師作品中秀麗清透的文人情懷。
喜歡蘇憲法老師作品裡瀟灑豪邁的筆觸渲染。
喜歡黃進龍老師作品裡極富東方哲學的底蘊。
喜歡金莉老師作品中呈現的水分暈染與趣味。
喜歡簡忠威老師作品所獨有的素描品味美感。
喜歡…
喜歡…
喜歡…
這些都是影響我的水彩大師們。

1	3
2	4

1. 角板山 II 空間中的黃藍紅　　水彩・ 27 X 37 cm　　・ 2017
2. 道殊　　　　　　　　　　　水彩・ 73.5 X 114.5 cm　・ 2006
3. 蔽月・遨嬉　　　　　　　　水彩・ 73.5 X 114.5 cm　・ 2006
4. 回家的路 II：回不去了！　　水彩・ 27 X 37 cm　　・ 2017

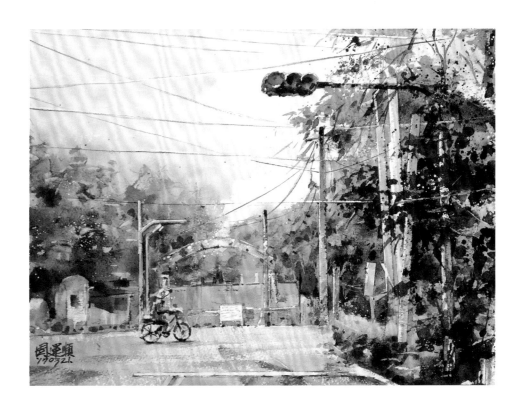

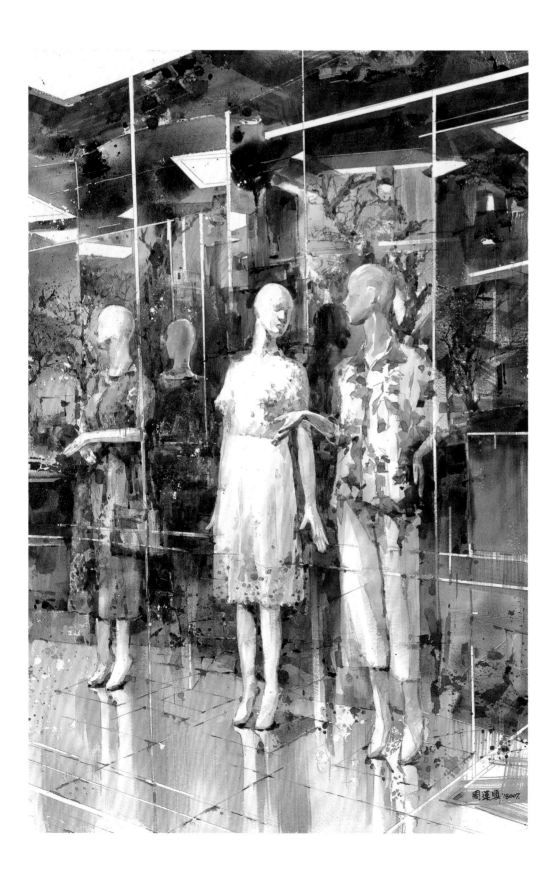

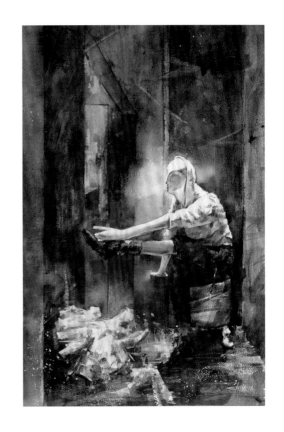

在創作的人生歷程中，你是否曾經面臨困境，如何度過？

創作時遇到的困境應該就是兩個互為影響的層面，一個就是眼高手低所帶來執行上的沮喪，往往因為開始時對於畫面的構思想得極佳，或有完美的假設，但水彩畫總難完全盡善盡美，歸咎其主因實在是練習不足導致水彩駕馭的時好時壞，而這時好時壞正是我所面臨的第二道難題：「時間」，日間工作課務的繁瑣讓我未能有充裕且連續的時間創作，常常面臨「想畫時不能畫」的窘境，所幸有一群共學共伴的學員：「桃園高中教師水彩研習班」，是他們讓我有堅持畫下去的意念與動力！加上近年陸續參加全國性水彩畫協會，這確實改變了我的水彩視野，從而認識許多臺灣南到北、東到西的水彩界前輩與偶像、其中不乏世界級的水彩畫家與同好，此間亦是獲得許多展覽的機會，衷心感謝協會理事長們與協會幹部們對水彩的努力和推廣，讓後來的我有條水彩活路得以依循、得以渡過創作的困境！

1 | 2 | 3

1. 窗的記憶 II　水彩・　105 X 73.5 cm　・　2018
2. 窗的記憶 III　水彩・　105 X 73.5 cm　・　2018
3. 米蘭之窗　　水彩・　56.5 X 37 cm　・　2016

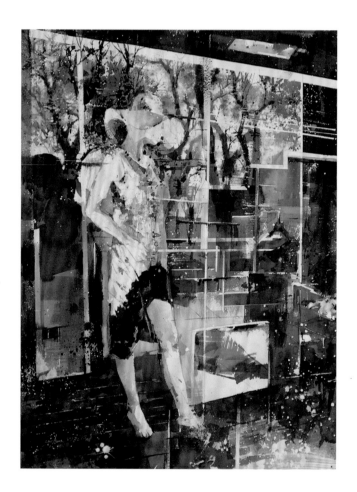

1 | 2

1. 窗的記憶 IV　水彩 · 75 X 55.5 ㎝ · 2018
2. 窗的記憶 V　水彩 · 75 X 55.5 ㎝ · 2018

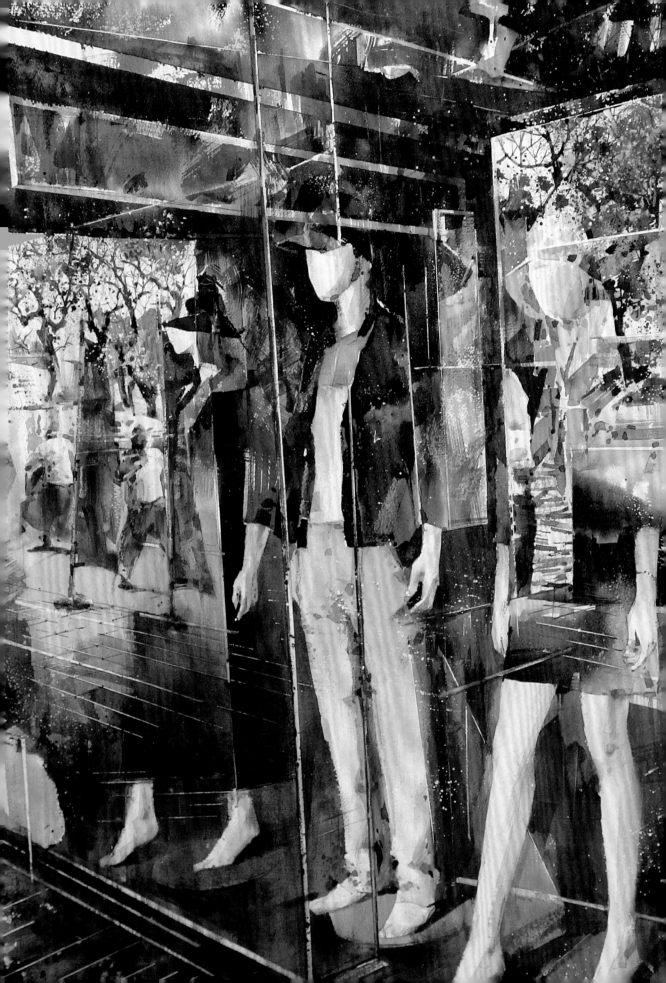

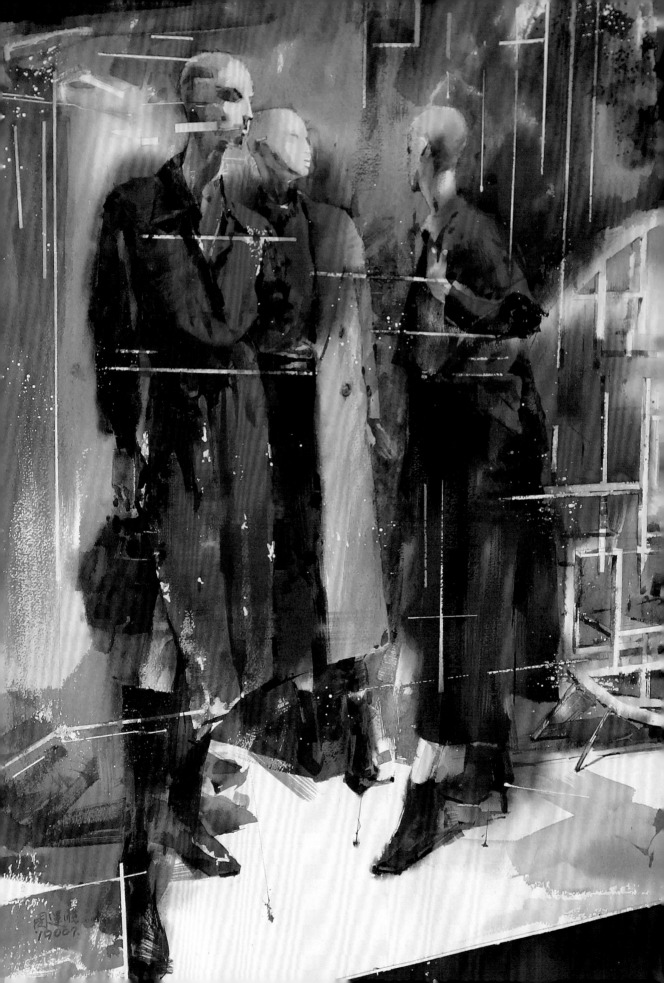

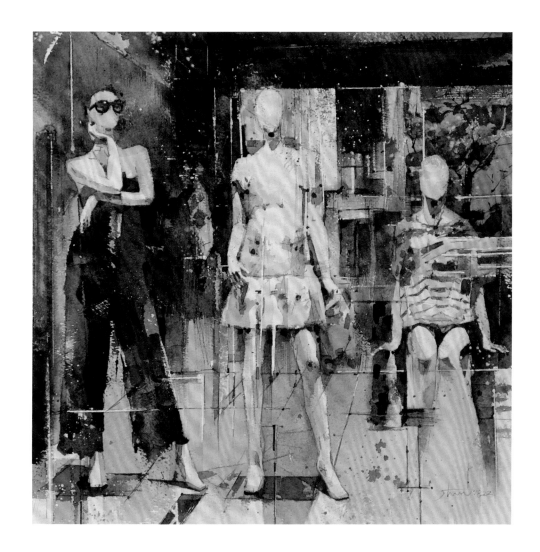

1. 窗的記憶 VII　水彩 ・ 75 X 55.5 cm ・ 2019
2. 窗的記憶 VI　水彩 ・ 30 X 30 cm 　・ 2018

創作過程 ➡

1 《窗的記憶 V 》本作品取材自臺灣臺北市,影像源自於假日與家人悠閒散步在城市街道兩旁的窗廊光景,一瞬間被玻璃櫥窗反映的景象所吸引,那既真實又虛幻的畫面至今仍難忘懷,於是起筆畫下。

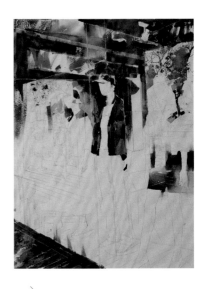

2 完成鉛筆輪廓與簡單的明暗表示稿,接著將計畫中高光區域的點、線與面,分別依序塗上留白膠或貼上紙膠帶,方便後續大面積帶水渲染。

3 待留白膠乾透後,用排刷局部刷水,把握時間,接著調和靛青、群青、藍紫、深褐、岱赭與黃赭等色,渲染出背景,透過寒暖色並置凸顯主角衣著,以筆觸與色塊大筆揮灑出上方意欲帶有抽象感的背景。

4 作品至此,由濕到乾依序畫出上方與左下角色塊和明暗調子,藉由率性的用筆、飛白處理與抽象筆觸色塊的堆疊,使畫面多些層次與想像空間。

樹綠 Sap Green
青綠 Viridian
淺胡克綠 **Hooker's Green Light**
天藍 Cerulean Bule
鈷藍 **Cobalt Blue**
群青 **Ultramarine**
紅紫 Mauve
藍紫 **Dioxazine Violet**
靛青 **Indigo**
培恩灰 Payne's Gray
象牙灰 Ivory Black
焦茶 Sepia

中國白 Chinese White
檸檬黃 Lemon Yellow
鎘黃 **Cadmium Yellow**
鎘橘 **Cadmium Orange**
猩紅 Scarlet Lake
鎘紅 Cadmium Red
茜草紅 Alizarin Crimson
耐久玫瑰紅 Permanent Rose
淺紅 Light Red
淺紅 Light Red
黃赭 **raw sienna**
生褐 Raw Umber
岱赭 **Burnt Sienna**
焦褐 Burnt Umber
凡戴克棕 Vandyke Brown

▲ 我的調色盤與常用十色(以紅點粗體字表示)

▼ 常用水彩筆與水彩工具：
由左至右分別為❶抹清水或大筆觸用1.5吋尼龍排刷，❷繪製用14號到6號平筆，❸繪製用8號到0號圖筆，❹留白膠用山馬筆，❺刮擦技法用刮刀，❻錐子，❼鑷子，❽留白膠。

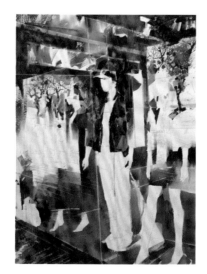

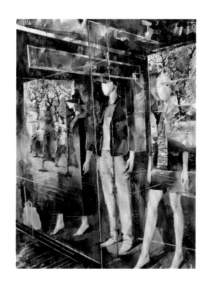

5 繼續混合生褐、黃赭、焦茶、象牙灰色等畫出下半部之灰色調空間，必要時調和高明度、高濃度顏色，或以刮刀配合直尺刻畫出直線，暗示寫實與抽象空間的分際線。

6 以豬皮膠擦去留白膠、美工刀剔除紙膠帶後，細心處理畫面虛實交替、寫實與抽象變化，高光不足部分調白色畫出、敲出，作品收尾時筆觸仍需留意大到小且有方向與運筆之變化，同時以敲色點染方式令畫面有更多的氛圍呈現，作品完成。（掃描 QR code 可觀看完整繪製影片）

游文志

Yu Wen-Zhi

西元 1982 年
2011-2016 簡忠威畫室
2016-2019 泰納畫室
亞太水彩協會準會員

現職
泰納畫室老師
中和國中術科老師

獲獎
2019　入圍美國國際水彩展 American
　　　Watercolor Society's 152th
2018　入圍烏克蘭國際水彩展 International
　　　Watercolor exhibition Ukriane
2012　中正區古城繪畫競賽水彩類 第一名
2010　聯邦印象大獎首獎
2010　光華盃寫生比賽銀獅獎

參與國內外重要展出紀錄
2018　雅逸藝廊 燦景春光 水彩聯展
2017　旅程 - 游文志繪畫個展
2017　國泰世華藝術中心 心與象之間聯展
2016　雅逸藝廊 澄光波色 水彩聯展
2016　金車台灣百景藝術油畫聯展

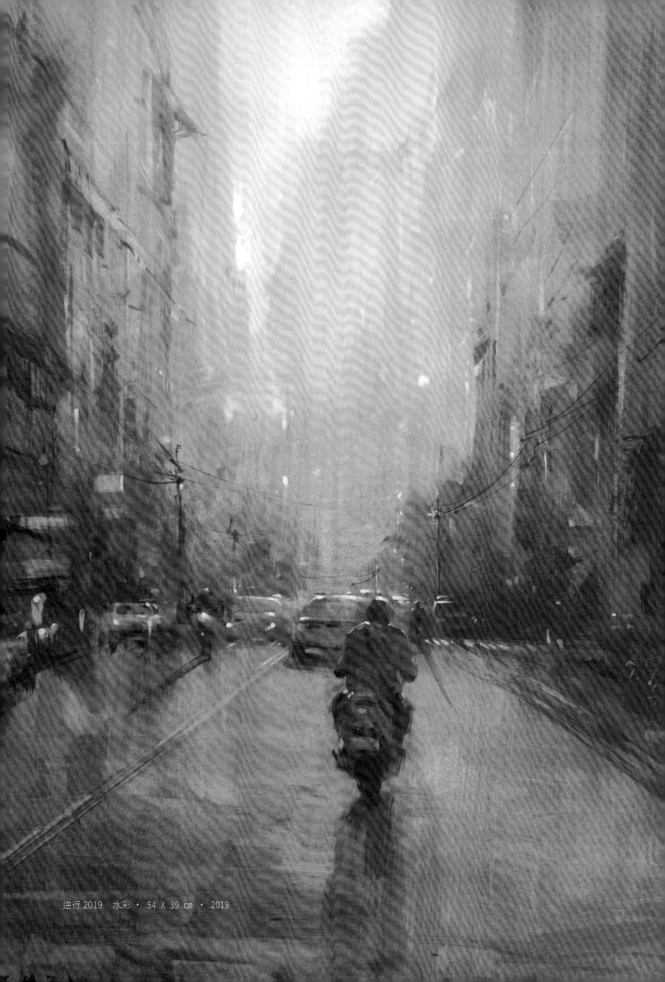

逆行 2019　水彩 · 54 X 39 cm · 2019

為甚麼選擇作為一個藝術家以水彩創作？

事實上我個人並非只以水彩來創作，水彩與油畫都是我的創作媒介，在媒材選擇上我會針對不同的題材屬性來做選擇，水彩有它獨特的媒材特質，如水分的流動感，透明水彩清透的重疊效果等，而油畫在筆觸與筆法上則給我很大的發揮空間與想像力，兩種媒材特質都為我在創作時帶來不同的養分，油畫創作的經驗常被我帶入水彩的創作之中，讓我在畫水彩作品時筆觸的使用上會有更大的表現空間。

甚麼理由，你選擇你使用的工具與材料

顏料部分，除了透明水彩顏料外，我常用牛頓的不透明水彩白色與黃色，由於牛頓的不透明水彩的覆蓋力有很不錯的表現，我常在逆光題材使用他們來處理亮面細節或銜接過度色。

筆的選擇上，我會針對水分的不同需求來選擇水彩筆，若是需要大面積渲染，大隻的動物毛會是不錯的選擇，反之若是需要厚疊，則會選擇小號的甚至尼龍筆，主要是因為筆的大小與材質影響了筆的吸水性，針對不同的水分需求來選擇適合的筆能讓作畫的過程更有效率。

以你的經驗，你會如何對具有藝術創作憧憬的年輕人提供建議？

我想我會建議趁著還是學生時多嘗試不同的方向與可能，去感受這份憧憬是不是最後的答案，我自己是大四那一年才開始思考，當時只做過繪畫教學工作的我，還是會好奇其它可能性，所以在那一年做了很多嘗試，我擺過地攤，賣過衣服、首飾、情人節花束，我參加比賽進了遊戲公司當了上班族，直到出社會當完兵後才確定自己想努力的方向，因為嘗試過了知道其中的利弊我才能這麼確定下一步怎麼走，雖然繞了一大圈回到原點，但中間的經歷也豐富了我的人生，起碼抱著攤子跑給警察追的經歷目前身邊還沒人有過就是了。

台灣博物館　水彩 ・ 39 X 54 cm ・ 2010

除了創作，你認為人生最快樂的事是？

旅行吧，我想這也是很多人的答案，一開始自助旅行是
因為想體驗在國外生活的感覺而申請了打澳洲工度假簽
證，回來之後陸陸續續去了幾個國家，我很享受這種
抽離的感覺尤其是一個人自助時，在文化、語言完全
不同的地方，你會真真切切的感覺到抽離了身份回歸一
個"人"的本質，你不再是個老師或是朋友眼中的誰，
你的價值取決於你的行為，這種歸零的感覺每次都能讓
我有很多的反思，在旅行過程中常常遇到無法預期的意
外，遇到問題時如何想辦法去解決以及無法解決時的妥
協，都為每次的旅行帶來很深刻的記憶點。

你認為應該如何展現 21 世紀台灣水彩的面貌？

事實上網路的發展改變了很多事情，以往各個領域都會
有一套完整的體制系統運作，如果不再體制內往往比較
難被看見，隨著網路發達人人都有發表的空間，讓許多
體制外的高手逐漸浮出檯面，以往的身份、地位、資
歷、年紀這些門檻逐漸被淡化，"作品說話"的年代到來，
同時資訊流動變得發達各種表現形式同時並存於網路，
所謂的主流變得越來越不明確，這是一個百花齊放的時
代，也是一個"選擇"的時代，可以肯定的是表現形式的
多樣性，至於身為創作者，我想從自己的角度提出自己
的看法即可，因為我們正是"多樣性"其中的一部分。

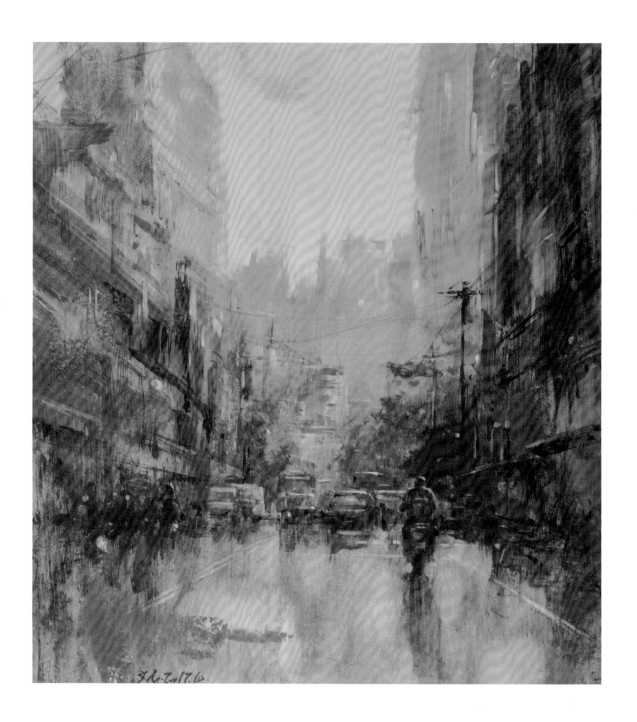

1 | 2 | 3

1. 逆行　　　水彩・ 54 X 39 cm ・ 2017
2. pm16:30　水彩・ 27 X 39 cm ・ 2018
3. 逆行 2　　水彩・ 27 X 39 cm ・ 2016

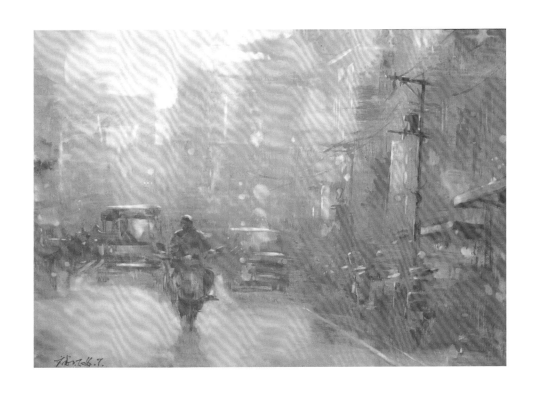

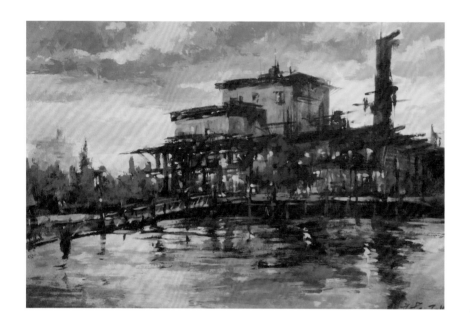

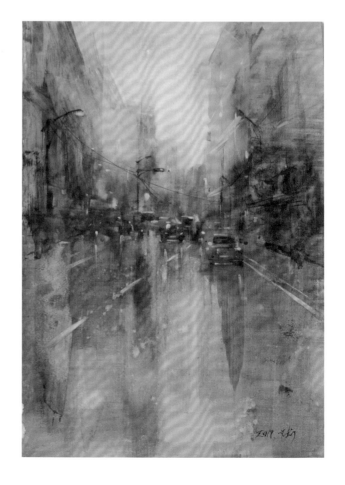

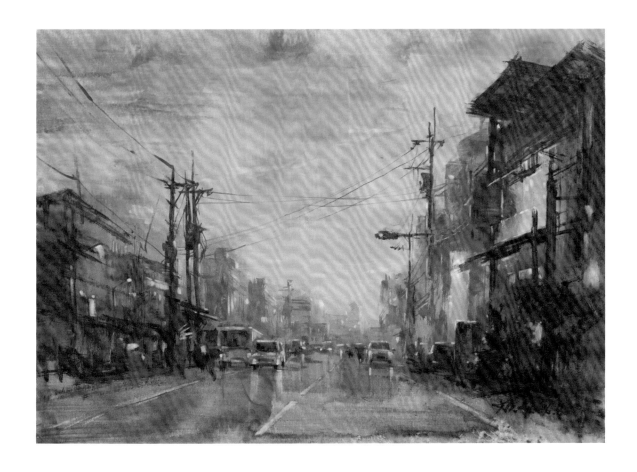

在創作上你有沒有特別喜歡的題材？為什麼？

有的，我對對於逆光一直有著特別的感觸，對『逆』這個字也特別有感，從 2010 年聯邦印象獎得獎的五件作品中，最後一件作品刻意畫了逆光的題材，當時正處於最徬徨的階段，逆光前進的意象呼應當時想逆勢突破的低潮～所幸也確實因為那個獎改變了當時的一些現況，之後這個題材也常出現在我的水彩作品中，而我在處理手法上做了很多的嘗試，也藉著這次的機會將逆光作品拿來做創作上的分享。

```
1 | 2
      3
```

1. 伯斯餐館　　水彩・ 27 X 39 cm ・ 2016
2. 雨後　　　　水彩・ 39 X 27 cm ・ 2019
3. 華燈初上　　水彩・ 27 X 39 cm ・ 2016

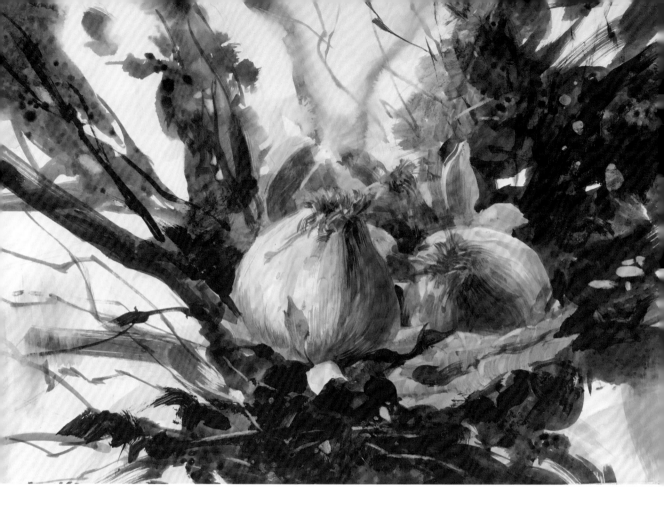

誰是對你有特殊影響的藝術大師？
為什麼？

影響我最深的藝術家，是簡忠威老師與黃曉惠老師，他們影響我的不單單是繪畫上的教學與觀念，很大一部分是對事情的要求、態度，兩位老師對自我的要求與嚴謹是讓我印象最深的，在創作上不要滿足於現狀，永遠往下一步追求、突破，不要被形式、成就、身份綁架誠實面對自己的現狀，持續向前。

在創作的人生歷程中，你是否曾經面臨困境，如何度過？

創作的歷程中最辛苦的肯定在剛退伍那時候了，當時為了累積資歷參加比賽只能做兼職的工作餬口，曾經最慘的一個月收入只有 6350 也不敢讓家裡知道，那是我最迷惘的時候了吧，經常啃著吐司，或是煮一大鍋咖哩醬每天拌飯吃…到底這麼做是不是對的？這樣的日子還要多久？當時不斷地問自己，之後比賽開始有了一些獎金，考上了師大美術系研究所，工作也趨於穩定，生活才漸漸上了軌道，回頭看那幾年很多感觸歷歷在目，也讓我更珍惜現在擁有的。

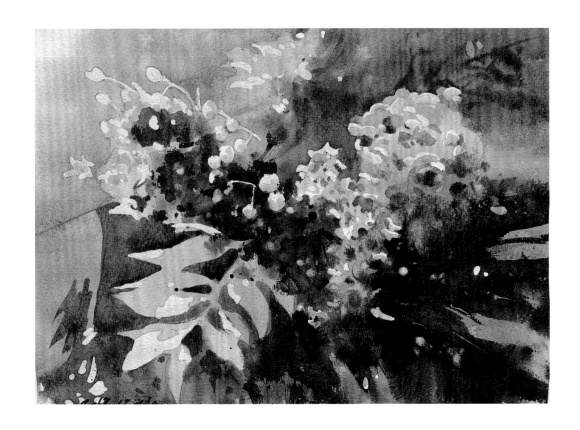

1 | 2
—— | ——
 | 3

1. 乾燥花　　水彩・ 27 X 39 cm ・ 2018
2. 乾燥花 2　水彩・ 27 X 39 cm ・ 2018
3. 瓶花　　　水彩・ 54 X 39 cm ・ 2019

你有自己喜歡的特殊工具材料與方法嗎？

由於自己也畫油畫的關係，所以常用不透明水彩的方式
創作，不透明畫法顧名思義就是以覆蓋的方式來作畫，
不管是亮色或是暗色都靠覆蓋來完成，跟油畫效果接
近，優點是直覺、易修改，雖然可以達到跟油畫類似
的結果但同時也能與水分的暈染做結合，另外一點與油
畫較不同之處就是顏料附著於紙張的厚度上有一定的極
限，所以在使用上還是需要一定的經驗值來做判斷。

在生活中，你如何找到創作的元素？

拓展自己的生活體驗我覺得很重要，不同的觀點能帶來
不一樣的想法，很多事沒親自去嘗試真的無法斷定喜歡
或適合與否，對於沒嘗試過的事物永遠保持好奇，走出
舒適圈去嘗試其他領域與環境，是目前自己想持續追求
的，我想這部分跟自助旅行時的感覺蠻像的，某種程度
上是希望自己能從不同的角度來看待事物，而這部分我
也還在努力。

1 | 2
 | 3

1. 白色一號　　水彩 · 27 X 39 cm　· 2018
2. 後龍小屋　　水彩 · 27 X 39 cm　· 2017
3. 討海人　　　水彩 · 79 X 109 cm　· 2010

1 | 2

1. 貝林佐那舊城區　　水彩・ 39 X 27 cm ・ 2019
2. 米蘭廣場　　　　　水彩・ 27 X 39 cm ・ 2017

創作過程 ▬▬▶

1 首先運用排筆大面積的將逆光色彩鋪上，為了避免被輪廓侷限，這裡選擇不打稿的方式下筆，地面部分運用了畫刀刮出一點質感

2 待底色乾燥，用小筆將畫面的亮面洗出來，這部分主要是在判斷並確定構圖的配置

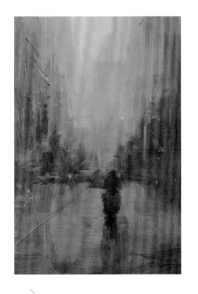

3 將彩度降低運用暖灰色階鋪陳暗塊布局，到此階段輪廓大致底定

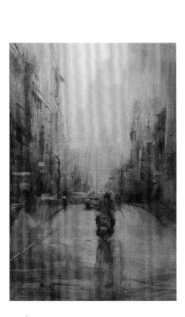

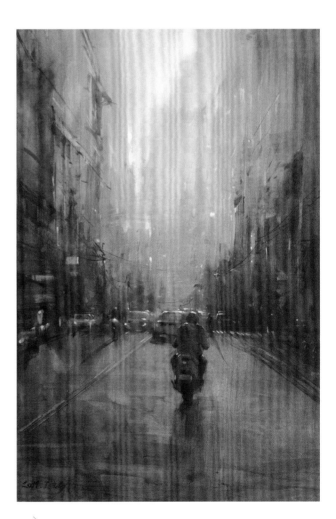

4 往暗色再走一階，保持側鋒筆調重疊出暗面細節，亮面同時跟著修飾

5 以不透明顏料的白與少量的黃用小筆加強遠方光源，拉上電線最後點上交通燈作點綴，完成

林 煥 嘉

Lin Huan-Chia

西元 1986 年
臺灣師範大學美術系研究所碩士
中華亞太水彩藝術協會準會員
壹計畫會會員

現職
藝術創作
美術教學

獲獎

2019　「璞玉發光－全國藝術行銷活動」- 璞玉獎
2018　全球水彩藝術家協會 (GAWA) 年度
　　　國際水彩競賽獲全球前 50 強
2017　美國紐約雅格娜畫廊主辦「第 32 屆切爾西國際
　　　美術大賽」- Cash Prizes 獎
2017　國際水彩協會 (IWS) 主辦「第二屆印度國際水
　　　彩雙年展」(IWSIB) - Consolation Award 獎
2015　「南投縣玉山美術獎」水彩類 - 首獎

參與國內外重要展出紀錄

參與 2019、2018、2017 年台北國際藝術博覽會
2019　台南藝術博覽會
2018　舉辦「最溫柔的距離─林煥嘉創作個展」於彰
　　　化縣員林演藝廳
2017　「第二屆印度國際水彩雙年展」於印度新德里
2017　「台日水彩畫會交流展」於台南奇美博物館

午睡醒來的時候　水彩・ 45.5 X 53 cm ・ 2019

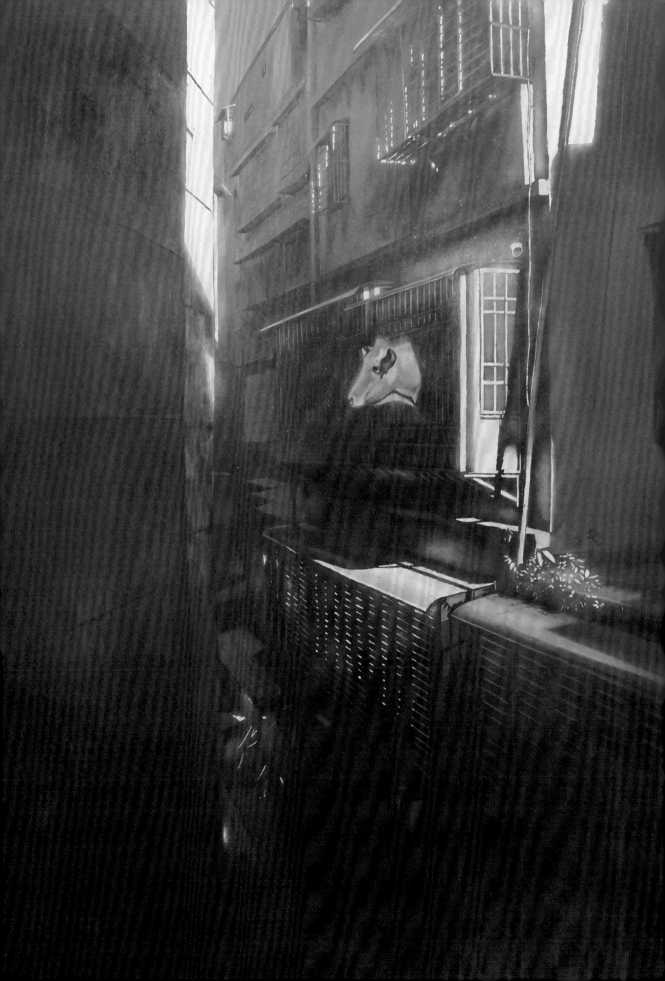

為甚麼選擇作為一個藝術家以水彩創作？

「唯有從事藝術創作才能讓我有存在的感覺。」這回答聽起來誇張卻很深刻，因為我曾有過數年時間迫於經濟壓力而放棄藝術創作，這段期間我雖然順利得到了穩定的工作與收入，卻失去了內心最深處的充實感。因為失去過，在找回藝術創作同行的人生後，我才重新感受到生活的行進，才逐漸找回自己存在於這個世界的感覺。至於選擇水彩作為主要創作媒材的原因，最主要是因為水性媒材的特性最能表達我想傳達的內心情景，創作起來也最得心應手。

透過作品你想說甚麼？

說故事，說自己的故事，也可能是說別人的故事，這些故事不只是記憶中可識的，也可能是暫時被隔絕於意識之外的。事實上，我總覺得自己的大腦中存有許多模糊的故事畫面殘片，它們像是很久以前發生過的，卻又像是昨天才出現在夢境般地清晰，這些失去連結的畫面既零碎又立體，我想藉由創作來找出這些故事的脈絡，藉由這個探尋的過程，來回憶、反省、彌補生命中的缺憾，進而拼湊、找尋自己當下存在的證據。

1 │ 2

1. 美好的一天　　水彩 ‧ 130 X 89 cm ‧ 2019
2. 碼頭　　　　　水彩 ‧ 45.5 X 53 cm ‧ 2018

你認為個人作品最大的特色是甚麼？

「情感溫度、人文關懷與超現實並存於作品當中，看
似寧靜和諧的畫面，卻又存在著無以名狀的衝突與不
安」，這是我認為目前個人作品最大的特色，也是我長
期以來研究的方向。我的早期作品較多著墨於對日常生
活的描繪，部分專家與觀者曾給予我的早期作品「具有
人文與溫度」的謬讚，這對我來說是份肯定與鼓舞，因
為「人文味」一直是我對自己作品的要求，至於超現實
主義則是我探索「存在」的鑰匙，我希望兩者可以在我
的作品中相互輝映。

你期望你的作品能對社會產生何種影響？

我覺得大部分生活在台灣的人們對周遭環境都太過於
麻木了，所以對曾賦有情感的建築、文物或是自然環
境，可以毫無感情地粗暴拆除、破壞，旁觀者也可以麻
木地視而不見，殊不知大部分的破壞都是不可逆的。我
認為關心身處的環境是來自於關心自己的故事，關心自
己的故事之後才更能體會別人的故事，因此我希望我的
作品可以讓生活在這裡的人們對於自己身處的環境、對
於自己的故事能有多一點的關心。我相信這樣可以讓我
們的社會更有溫度。

除了創作，你認為人生最快樂的事是？

我認為人生的價值最終還是回歸「情感」，「情感」可
以讓我感覺到存在的意義與價值，甚至藝術創作對我來
說，也是用來表達情感感受的載體。因此，我認為人生
最快樂的事就是「單純地感受情感，從而產生真實的感
動」。這些感動可能來自於一場刻骨銘心的棒球或籃球
比賽，因為賽場上不放棄的精神與團隊之間的情感單純
而珍貴；也可能是聽到一首悅耳的歌曲，因為一首歌曲
除了美妙的旋律之外，也可能乘載了許多珍貴的故事與
情感。

1
—
2

1. 祖孫的遊戲　　　　　水彩 · 45.5 X 53 cm　　· 2018
2. 不曾存在的那場電影　水彩 · 39.5 X 54.5 cm　· 2018

你認為應該如何展現 21 世紀台灣水彩的面貌？

在上個世紀末，台灣的水彩藝術搭著解嚴風潮與對鄉土文化的重視，在這個時期達到前所未有的巔峰，如今後輩們搭著這個基礎繼續發展著台灣的水彩藝術，但我認為既然已站在巨人的肩膀上，既然能看得更遠，21 世紀的台灣水彩，尤其是在表現的題材上，應該要具有21 世紀當代台灣的特性。我認為身處在 21 世紀這個充滿各種機會與挑戰的時代，保有媒材的特性，卻能在各個方面發展出創新與當代特色，是展現 21 世紀台灣水彩面貌應該要重視的面向。

你有自己喜歡的特殊工具材料與方法嗎？

綜觀近幾年我的水彩作品，大致可以歸納出透明與不透明這兩個最主要的路線：透明水彩的清澈與渲染是水彩難以被取代的特質，不透明水彩的深沈與厚度卻又讓我著迷。過去這兩條路線對我來說比較像是平行線，經過多年的研究，我想讓它們在同一件作品當中有所交集，所以近來我的新系列創作嘗試融合透明與不透明技法，將基底由畫紙改為畫布或其他素材，混合交互運用壓克力與透明水彩顏料層疊擦洗，希望可以藉以更精準地表現內心的景象

在生活中，你如何找到創作的元素？

對我來說，生活周遭處處都是靈感來源，但卻很容易被忙碌的步調所蒙蔽，所以日常生活中我會盡可能讓自己有可以靜下心的時刻，無論是騎車通勤時，或是工餘閒暇時，有時候是等紅燈時漫無目的地觀察周遭景色、或是工餘時看著窗外窗內光影發呆等，放慢速度後，創作靈感與元素常常就在這些不經意的時刻出現，當然偶爾的旅行或是聽場音樂會、看場電影有時也能併發出靈感，但最終這些素材還是會跟自己的日常生活經驗做結合。

1 | 2

1. 恐懼的總和　　水彩・100 X 72.5 cm　・2015
2. 欲雨還晴　　　水彩・54.5 X 39.5 cm　・2018

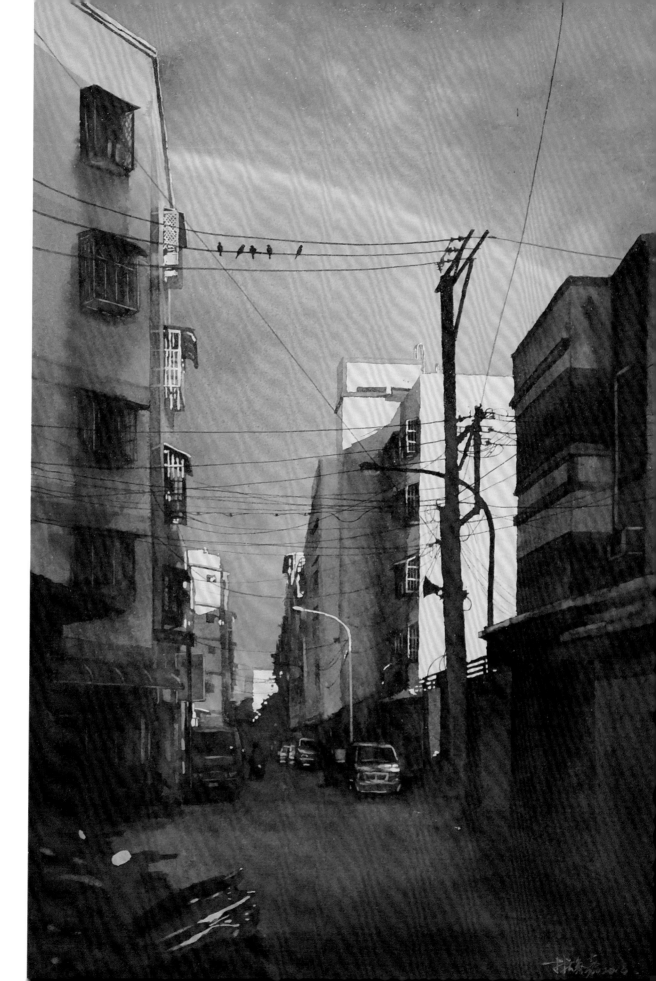

$\dfrac{1}{2}\bigg|3$

1. 無聲流逝　　水彩 · 79 X 54.5 cm　 · 2018
2. 神蹟　　　　水彩 · 27 X 35 cm　　 · 2017
3. 同樣的日光　水彩 · 79 X 109 cm　 · 2016

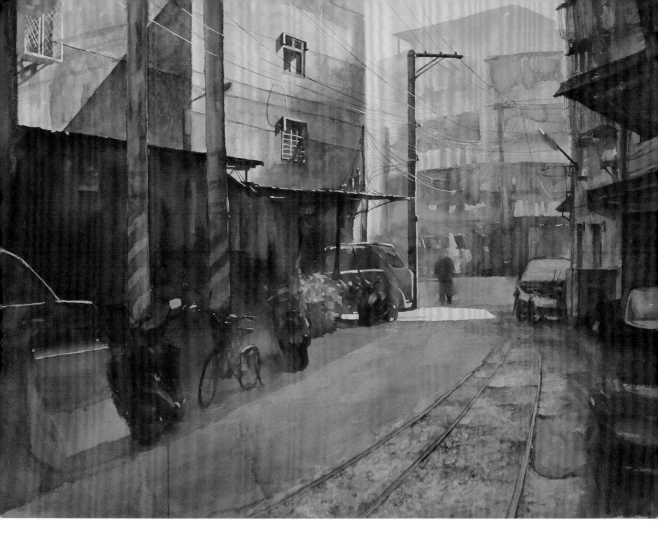

誰是對你有特殊影響的藝術大師?為什麼?

對我有特殊影響的藝術大師有基理軻 (G.de Chirico)、馬格利特 (René Magritte)、霍普 (Edward Hopper) 與魏斯 (Andrew Nowell Wyeth),在藝術史上,上述藝術家們的藝術思想有其脈絡可見,如馬格利特承接基理軻的形而上繪畫,發展出其獨樹一幟的超現實風格;霍普與魏斯則同樣是生長於新大陸的藝術家,一個描繪都市、一個描繪鄉村,卻同樣刻劃出人們最真實的內心,對我來說皆具有形而上的意義,上述大師們的藝術思想,對於我的「情感溫度、人文關懷與超現實並存」理念有特殊的影響。

在創作的人生歷程中,你是否曾經面臨困境,如何度過?

在從事藝術創作的過程中,困境一直都存在著,且沒有消停過。來自於外界的壓力與困境,每個藝術創作者應該都冷暖自知,不須贅述,真正需要挑戰與面對的,是來自於自身的壓力與困境,而這個自身的困境,其實就是來自於自己對自己的期許。對我來說,每個創作時期、每個系列創作階段,甚至於每件作品的每一個創作過程中都會有它的困境,基本上只要一天還繼續創作,困境就會存在一天,度過的方法,就是不斷超越自己,創作出更滿意的作品。

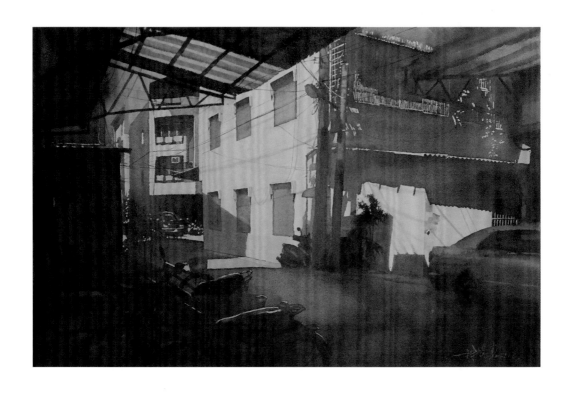

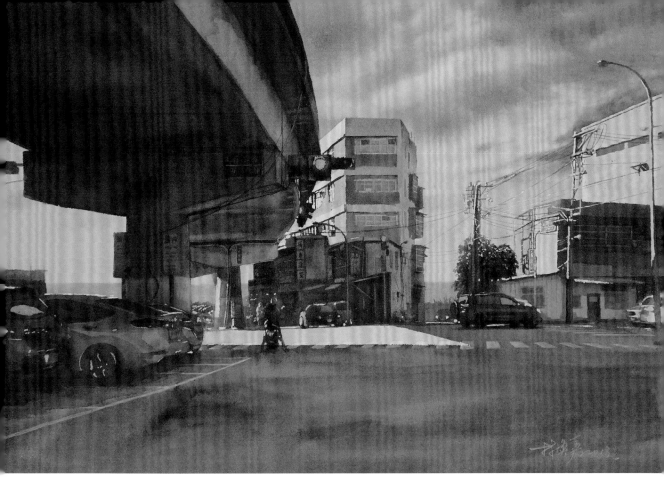

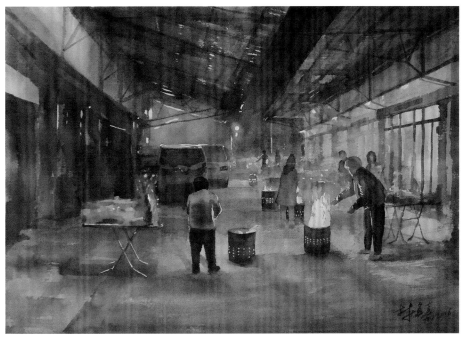

1	3
2	4

1. 春天三部曲—巷仔　水彩 · 39.5 X 54.5 cm · 2018
2. 顯靈　　　　　　 水彩 · 80 X 116.5 cm · 2019
3. 春天三部曲—海邊　水彩 · 39.5 X 54.5 cm · 2018
4. 小年夜　　　　　 水彩 · 54.5 X 79 cm 　· 2016

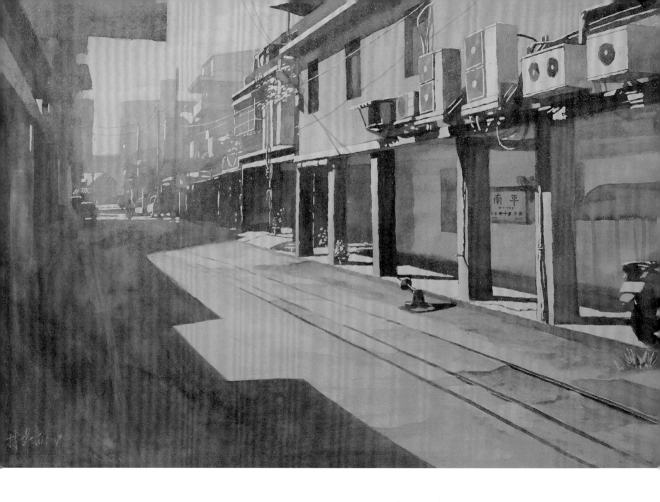

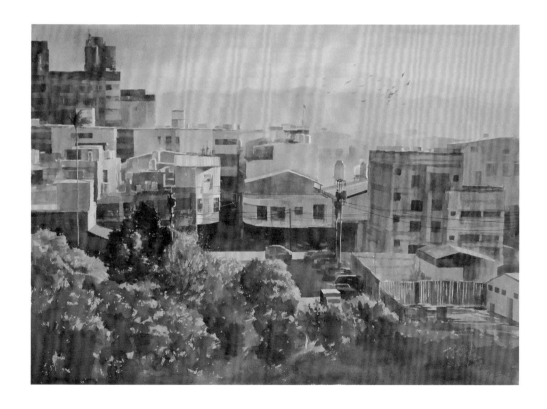

創作過程 ➡

1 本件作品參考的風景相片為本人於 2019 年 2 月春節期間於雲林縣北港鎮市區取景拍攝，並將此照片素材與海埔新生地、河豚等濱海意象整併在同一個畫面中，成為符合內心所想要表達的景象。

2 先以鉛筆構圖，並以留白膠預留最亮部。

3 上底色，決定整個畫面的色調與氣氛。

4 進行細部修飾，勾勒出景物的輪廓。

5 褪去留白膠，並逐漸增加細部的調子，將主題突顯出來。

6 以大面積罩染來統合整體色調與氣氛，完成。

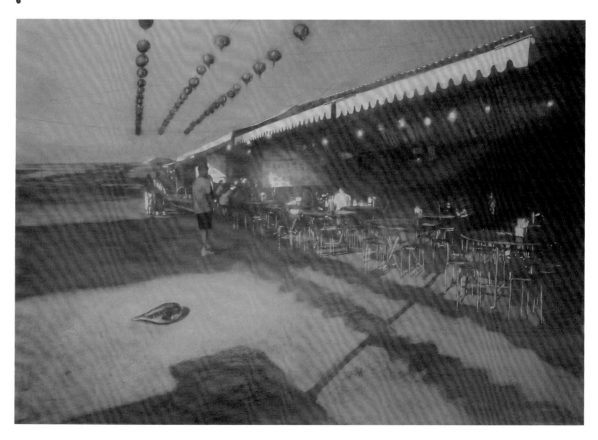

黃俊傑

Huang Chun-Chieh

西元 1992 年
國立台北藝術大學
鹿港藝術村 駐村藝術家

現職
嘉義高中美術班兼課老師

獲獎
2019　第三十一屆「奇美藝術獎」
2018　第二屆台灣銀行藝術祭 - 青年繪畫季台銀卓越獎
2018　BP Portrait Award 2018- 入選
2017　第十八屆礁溪美展 油畫水彩 - 首獎
2016　台灣世界水彩大賽 - 銅牌

參與國內外重要展出紀錄
2019　《掬水話娉婷》女性水彩人物大展
2019　Fabriano Exhibition 義大利水彩嘉年華會展出
2018　第一屆 InWatercolor 台印水彩交流展
2017　第九屆台北國際當代藝術博覽會 Young Art
　　　Taipei 2017

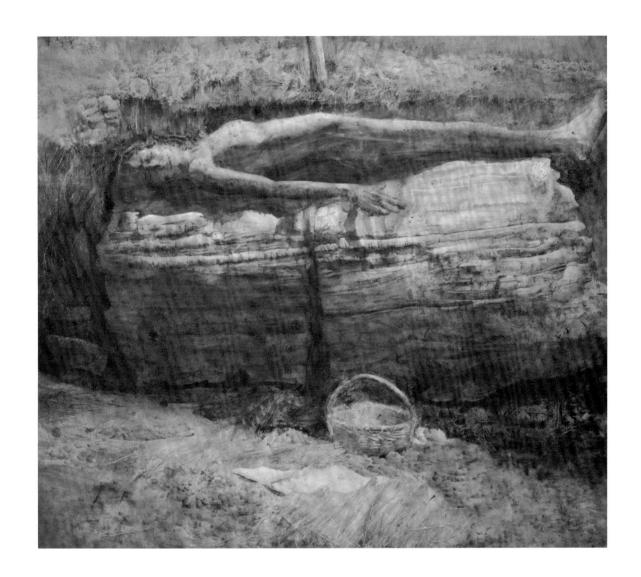

內心深處 水彩・ 77 X 88 cm ・ 2013

為甚麼選擇作為一個藝術家以水彩創作？

其實，我不習慣稱自己為藝術家，也不覺得自己有足夠的資格稱為藝術家。

高中以前，術科中我最熱愛的就是水彩，之後上了大學，環境影響下漸漸的就少畫了，直到 2016 的世界水彩大賽，我才重拾畫筆。此外，水彩只是我愛用媒材的其中之一，另一半的時間我通常投入油畫創作，我覺得畫水彩的過程輕鬆隨意，而畫油畫的過程比較繁瑣謹慎，可能是媒材特性使然。最近則希望能找時間做雕塑，大學三年級選了雕塑組，雖然當時投入時間不長，但現在越來越有想做雕塑的想法。

1 | 2

1. 乾燥花　　　水彩 ・ 33.3 X 40 cm　 ・ 2017
2. 家門前的父親　水彩 ・ 56 X 38 cm　　・ 2013

透你期望你的作品能對社會產生何種影響？

我認為我的作品很難影響到其他人，藝術雖具社會價值，但個人的表現要像文藝復興三傑或盧本斯那樣推進藝術史，在當今應該更困難。

以你的經驗，你會如何對具有藝術創作憧憬的年輕人提供建議？

我還年輕吧，哈哈！再過幾年就要被檢視了，必須努力才行。我覺得當學生的好處是比較單純又熱血，有很多的同伴互相激勵，因此學生常常是我的好榜樣，進入社會後，會有很多瑣事要處理，滿懷的夢想被摧殘得只剩下一部份甚至消失，若向現實妥協，老了退休後雖有時間，卻無力再作夢。因此當學生最重要的是學習，學習如何面對現實、解決問題，並保持一顆赤誠的心。

1 | 2

1. 母親和外婆　　水彩・108.5 X 85 cm・2018
2. 阿嬤　　　　　水彩・56 X 38 cm　　・2016

透過作品你想説甚麼？

我對創作這件事也常是霧裡看花，想畫一張圖的契機通常是對某些人事物有所感觸，目前還是畫家人朋友，以及生活周遭常見的事物。靜物方面我喜歡乾燥花，還有骨頭標本。有時候會使用這些東西作為創作題材，此外我對畫人物也很有興趣，從我的作品集中可略窺一二。我常邊思考邊創作，世間有太多事情可以談論，因此想先以家人為中心，再逐漸往外發展題材。我無意訴說大道理或藝術真理，可能對於大家微不足道的事，對我卻相當重要，而這些作品會透露一點關於我的訊息，看很多作品後，觀者就能漸漸描繪出我的輪廓。

你認為個人作品最大的特色是甚麼？

我對具象寫實情有獨鍾，我不擅多方發展，因此創作一直朝這方向前進，有時也會覺得辛苦。就像在服役期間每天跑 3000 公尺山路一樣，每次一路上都想著放棄，但最後還是堅持著跑完。

面對創作，我認為真誠很重要，畫面也盡量忠實呈現內心想表達的。求學階段我熱愛追求酷炫的表現技巧，每一件作品都要迅速完成，但現在偏愛放慢步調，一邊研究一邊慢慢完成作品。偶爾會有人告訴我，畫這些題材在市場上不吃香，但我仍覺得我應該有所堅持，我該做的不是勉強自己作不想做的事情，而是從我想做的事情中發掘我能做的。

除了創作，你認為人生最快樂的事是？

我想長時間健康生活、事事順利就是我最大的快樂，我不喜歡
無所事事的感覺，相比之下，經常奔波的忙碌狀態反而比較適
合我。另外我也喜歡與家人朋友甚至學生交談，藉此認識不同
面貌的世界，也為我規律的工作生活帶來一些樂趣，對此我相
當感謝他們。

1	
2	3

1. 家犬　　　　　水彩· 32 X 48 cm　· 2017
2. 窗邊　　　　　水彩· 4K　　　　· 2017
3. 燈燭邊的少女　水彩· 114 X 48 cm　· 2018

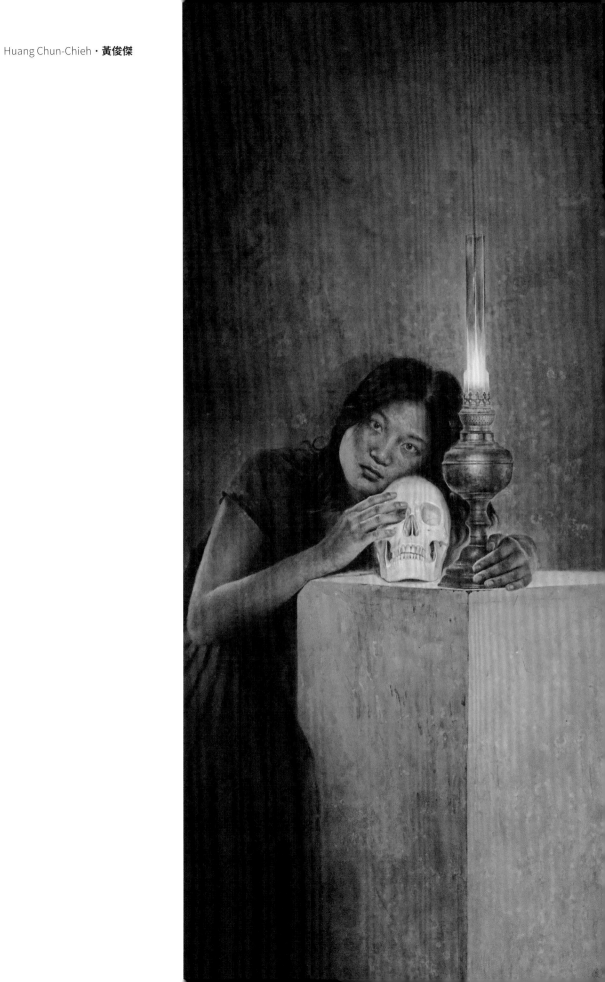

1	2
3	

1. 清晨工作的母親　　水彩 · 90 X 57 cm　　· 2018
2. 靜謐　　　　　　　水彩 · 56 X 38 cm　　· 2018
3. 醒　　　　　　　　水彩 · 73 X 32 cm　　· 2013

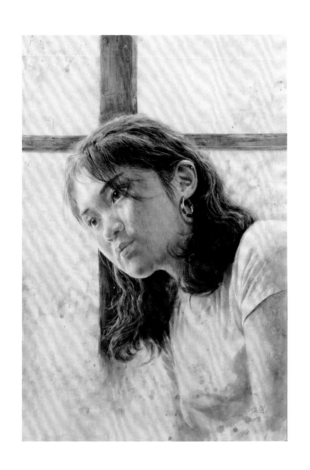

你認為應該如何展現 21 世紀台灣水彩的面貌？

我想具象藝術在現今的藝術界應該處在比較非主流的地位，水彩雖然近年在各位前輩們的推廣下愈加風行，但在整體環境而言也有類似情況，我相信我唯一能為臺灣水彩做出的貢獻就是盡力把作品做到最好吧。

你有自己喜歡的特殊工具材料與方法嗎？

我喜歡了解工具如何使用還有其成分的相關知識，但沒有特別的偏好。較值得提的是最近從比賽獲得頂級貂毛筆，以前對很貴的筆沒有太大興趣，但使用起來確實很棒。

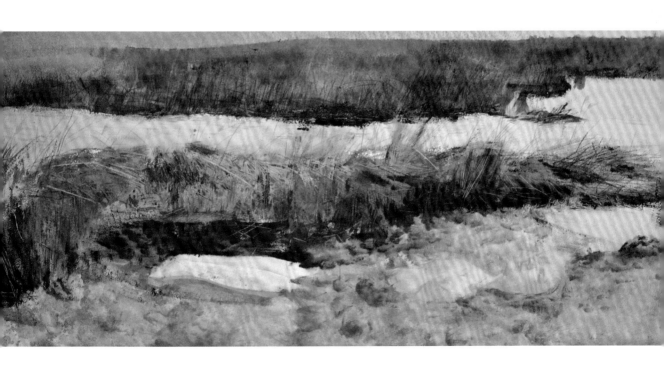

1. 睜開眼的女子　　　水彩 · 96 X 68.5 ㎝　　· 2018
2. 夜晚獨自工作的母親　水彩 · 110 X 65 ㎝　　· 2017

在生活中，你如何找到創作的元素？

沒有刻意去找尋，就從生活上的各方面找起，我不喜歡
畫一樣的東西，比如有人會畫各種的花，配合類似的構
圖與色調，但我則偏愛以不同的主題進行描繪。

必要的時候，我會收集資料再進行分類，現在有電腦、
相機和網路，資源取得比以前方便很多。

誰是對你有特殊影響的藝術大師？為什麼？

很難說特定哪個大師對我有最大的影響，大部分具象藝
術大師我都很喜歡，早期的畫家從范艾克到文藝復興三
傑都很喜歡，卡拉瓦喬、林布蘭、安格爾 太多了
說不完，這也是我喜歡收集畫冊的原因。我在大學時迷
上看電影，短短年就看了百部的電影，每次晚上看完
電影，睡前的情緒都被電影深深影響著，像是 Stanley
Kubrick、 David Lynch 的電影都令我深刻，幾乎每部
都會看，我還喜愛看日本動畫：宮崎駿、押井守、大友
克洋、今敏……等等。每當覺得自己畫得還不錯時，回
過頭來看歷史上的各位大師，都自覺慚愧。

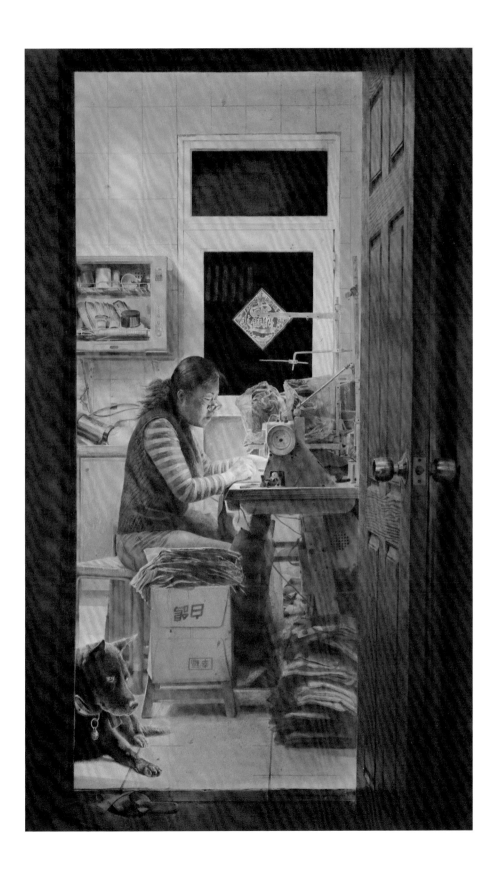

在創作的人生歷程中，你是否曾經面臨困境，如何度過？

畫畫技巧或創作想法遇到困難是比較好解決的，生活物質上的困境反而令我比較擔心害怕，但其實我目前還沒有很長的人生歷練，很幸運地還沒碰到難以度過的情況，但我還是要多學習，相信未來一定會有很大的挑戰在等著我，因此希望我能隨時以最佳的狀態迎接。而目前短期計畫是一半教學工作一半創作，現在最讓人困擾的是時間不夠用。

1	2
3	

1. 逝　水彩 · 112 X 86 cm · 2010
2. 甘苦　水彩 · 53 X 38 cm　· 2017
3. 惡夢　水彩 · 112 X 86 cm · 2011

創作過程 ▬▬▶

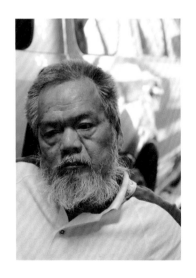

1 先從暗面開始畫，這張我是以冷色
為主調

2 接下來換亮面色彩，放入固有色。

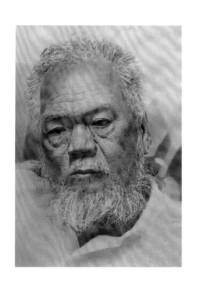

3 亮面與暗面開始做銜接，多次重疊
染色。

4 持續調整色調，此時要多退後看整
體關係。

綦宗涵

Chyi Tsung-Han

西元 1996 年
國立臺灣師範大學美術學系西畫組碩士
中華亞太水彩藝術協會准會員

獲獎

2019　義大利烏爾比諾第三屆國際水彩節 - 入選
2017　第十七屆台灣國際藝術協會美展水彩類
　　　優選
2016　TWWCE 台灣世界水彩大賽雙件 - 入選

參與國內外重要展出紀錄

2019　掬水話娉婷女性水彩人物大展
2019　世界水彩華陽獎畫家邀請展
2018　《塵澱》個展 - 新竹大遠百 VVIP 室
2017　《前往境的那一端》水彩聯展 - 綻堂文創
2017　台日水彩畫會交流展

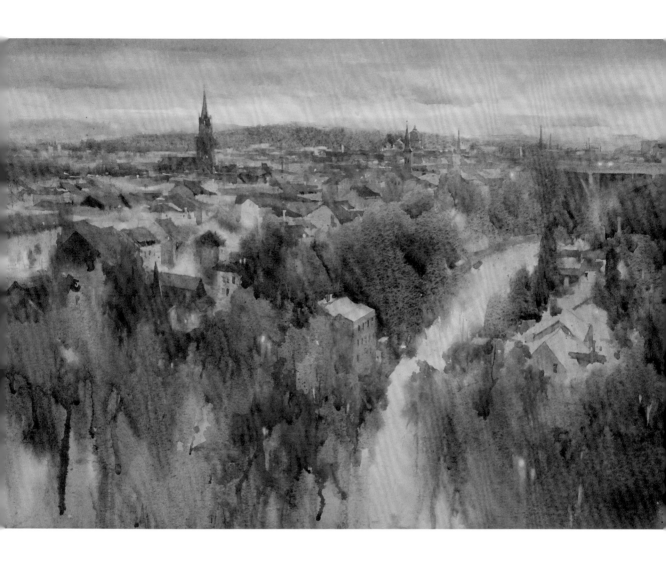

<div align="right">伯恩大舊城晚霞　水彩 · 46 x 76 cm · 2018</div>

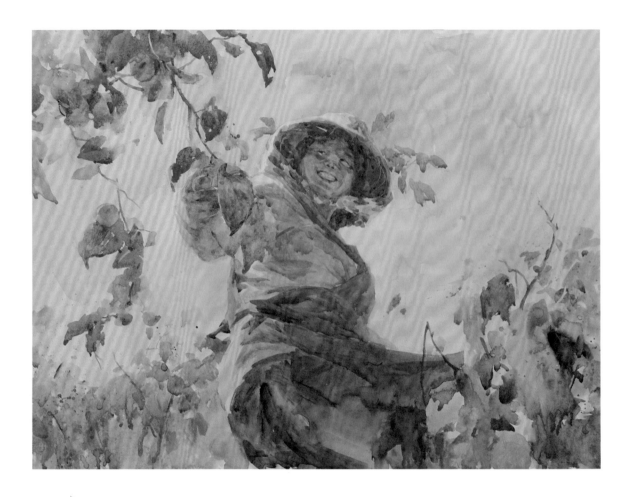

為什麼選擇作為一個藝術家以水彩創作？

成為藝術家道路是很遙遠也是一輩子的事，從事藝術容易但要做的好卻是難上加難，在學習道路裡維持著對繪畫興趣的熱度，先不談技術熟練的快慢，起碼認為自己是一步一腳印，基礎踏實的往上鍛鍊。

從高中學畫的近幾年水彩正蓬勃發展，很多寫生比賽和相關藝文活動，也邁入國際化，很自然的就處在這良性環境之中，水彩是一直陪伴身邊的角色，它不只是升學階段的工具，也能成為創作者傳達理念的媒材，很自然的我從不嫌棄它，但它似乎時常不受控制，有失敗更令我有成功時的喜悅，學習過程會遇到不同繪畫藝術給予

的刺激，畫水彩的過程上也會有不同的嘗試，如此簡單工具卻能造就多樣性的畫趣，所以才持續往水彩創作的誘因，找到不同階段想法的自己。

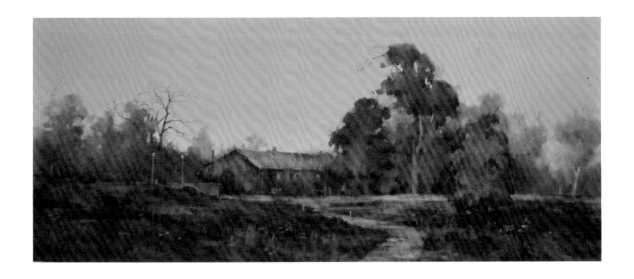

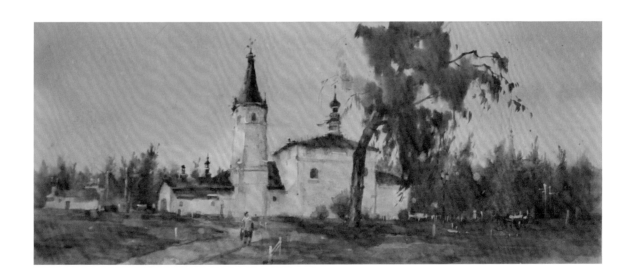

| 1 | 2 |
| | 3 |

1. 豐碩下的喜眉　　水彩・ 52 x 76 cm・ 2018
2. 晚紅　　　　　　水彩・ 26 x 57 cm・ 2017
3. 觸暮　　　　　　水彩・ 26 x 57 cm・ 2017

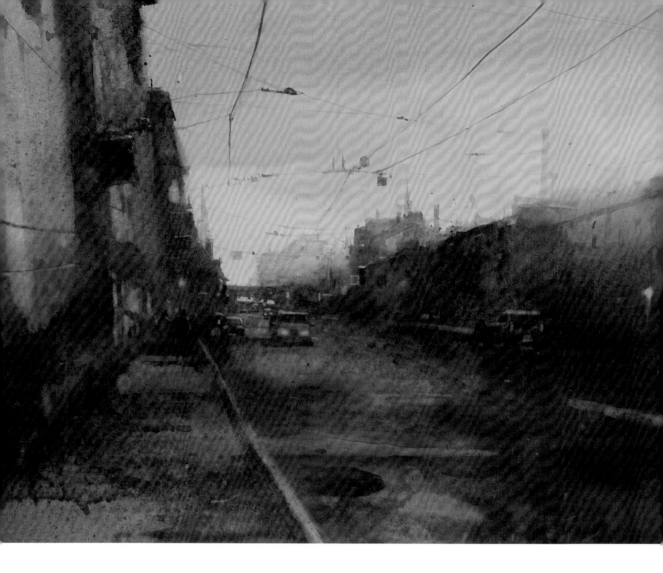

什麼理由，你選擇使用的工具與材料？

起初會執迷不悟依賴工具的好壞，往後會自然漸漸找到習慣適合的，先有想法才有技術，然後再從技術找到需要的材料，我會依看創作需要的效果選材料紙張，除了冷壓水彩紙我也喜歡用熱壓水彩紙，顏料在滑面紙張上的混色的效果，還會產生顆粒的肌理感，可代替畫風景需要刻劃質感的細節，自然效果取代過多呆板細節的描繪，增添水彩顏料特性和繪畫趣味，顏料使用一般溫莎牛頓與好賓混用，排筆到平筆再用小筆修飾細節是大多用筆的習慣。

透過作品你想説什麼？

在作品裡通常是我想敘述生活或是令我感動的部分，用「源於生活，高於生活」來形容這狀態，找尋自然中可能是人都能享受到的美，深入淺出，從觀察的角度去取捨風景的豐富，，畫面的寫實但未照單全收的手法，不只是要模仿與一五一十的在現它，對造型美感的強調、明暗的節奏、色彩串聯豐富性去建構畫面，重新思考和有目的去選擇，學習自然的變化，找到秩序去平衡畫面，我希望這樣可以把對畫面的意念變成永恆。

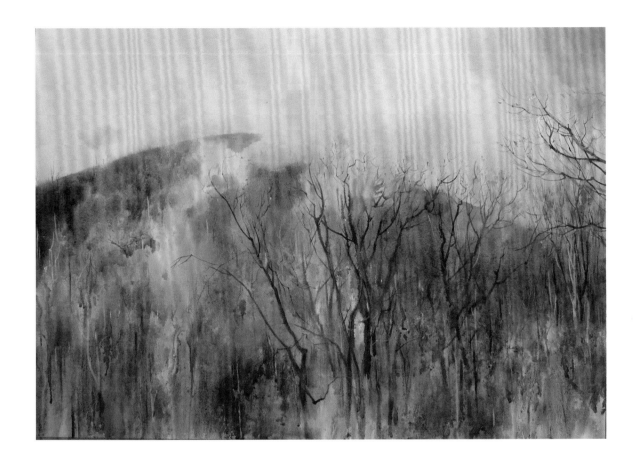

你認為個人作品最大的特色是什麼？

還不敢說自己東西有多大特色或藝術觀點，我盡能是理
性思考感性下筆的狀態去詮釋作品，眼光先從現實中去
看見抽象的元素，寫實與寫意之間的磨合，提煉出創作
傳述的意境，結合傳統基礎繪畫和抽象元素，享受自然
之美與浩瀚無限的延伸，反思環境給予我對美學習的態
度，從所學的繪畫基礎上塑造可能的表現性，嘗試表現
對畫面美的趣味，我喜歡在作品可以又些穩重的平靜
感，又不失精彩，希望可以給觀者一些空間，可以有些
訊息也有想像。

你期望你的作品能對社會產生何種影響？

除了滿足自己對繪畫的私慾，另種角度透過作品給觀者
欣賞到我作品的語言的語言，聆聽到觀者的想法，讓我
知道自己擁有的優缺點，可以產生共鳴的，用畫述說故
事，雙方都能從談論中吸收更多的看法，也是一種追尋
自我與批判的一種方法，透過繪畫美化豐富我們的生
活，找到世上值得欣賞的價值，藝術是無論身份貴賤都
能享有的，它是給我的一個理想，很簡單的借景抒情，
傳遞生活品味態度。

1 | 2

1. 聖彼得堡的暮色　　水彩・52 x 76 cm・2017
2. 澆熄　　　　　　　水彩・76 x 104 cm・2019

以你的經驗，你會如何對具有藝術創作憧憬的年輕人提供建議？

從事藝術道路是漫長且需要耐心的，我的學習經驗上，不只是吸收的過程而已，也要丟掉以往制式的模式，有時候卻是增加了什麼還重要，還要多檢視自己不足的地方，尤其是畫面問題，美感品味的建立，先透過觀察代替技巧的學習，很多問題不是畫不出來，而是不會觀察，所以寫生對我而言是實質的必要，有寫生經驗會影響創作及內涵的豐富，多練習去感受畫味、取捨、整體，看各種藝術形式也好繪畫也好，學習大師們一生偉大的作品，多方面吸收再去截取各優點，成為可以變成自己的養分，找自己內心誠實的去老實執行，穩健持續的實踐練習，當作跑馬拉松一樣，走久了自然收獲會在眼前，別一昧趕流行成為潮流依附，不要讓自己作品成為「快時尚」。

除了創作，你認為人生最快樂的事是？

我喜歡緩慢步調的日子，空閑時間也有獨自時間留給自己，例如去看場電影，享受生活的純真態度，這樣心情會讓創作更自然，旅行也給予我的豐富意義，遇到不同的人從談論中學習經驗，增添省思的空間，這些收獲也讓我習慣多走出去，寫生的過程也是個小旅行，認識陌生的地方體悟在地人文風情，對人生經驗收獲也讓我得到許多喜悅，這些意義說不定就是創作能量的來源。

1
2

1. 綿絮　　　　水彩・ 26 x 38 cm ・ 2018
2. 蘇滋達爾意象　水彩・ 38 x 52 cm ・ 2017

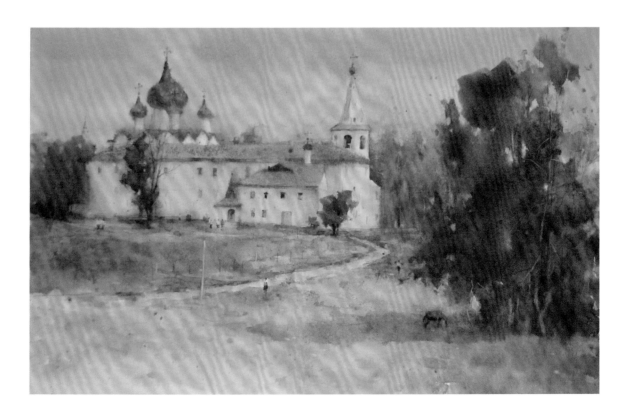

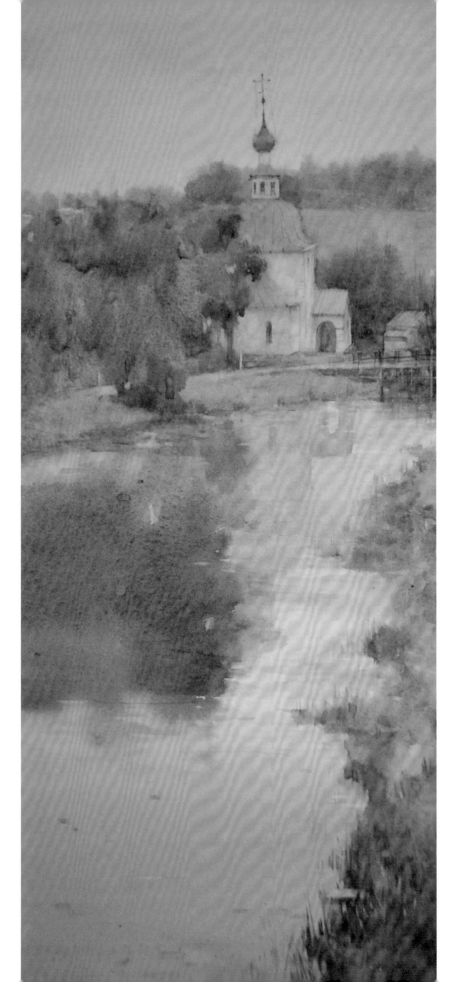

你認為應該如何展現 21 世紀台灣水彩面貌？

台灣雖然面積不大，但是在水彩領域實力並非小國，讓人見識到有融入台灣特色和藝術性的國際視野，使國外用水彩來認識台灣這片土地。要呈現台灣 21 世紀水彩不用特別的包裝，相信忠實的面對自己，有對水彩媒材敏銳掌控的基礎，可以有當代哲學思考，也可以保留傳統美結合自己的主觀視野，透過繪畫流露出作品之上，將對土地的關懷或是人文情懷去探索及修養，時間久了每個人都有屬於自己對土地的情感樣貌，現在很難預測或是想像出未來水彩的可能，篤定水彩媒材的美永遠也不會受科技進步取代的，總會設立目標希望讓自己成為 21 世紀水彩裡的一小部分。

在生活中，你如何找到創作的元素？

創作的涵養來源是對生活以及人生經歷的刺激，呈現不同的語言和手法的落差，要保持對事物的關切和好奇的心，可以無意間或去深入探討的，當下的情緒是如何，在什麼地方，氣候的變化等，可能時時刻刻都是獨一無二，我希望自己走出題材的多樣性，多元呈現不同的角度，一個雄渾壯闊的山水，到不起眼平淡的角落都是可以去詮釋，沒有任何人能比較各種元素誰好誰壞，讓自己找到它們的變化，用主觀的美感編排畫面。

1 | 2

1. 薄暮　水彩 · 57 x 26 cm · 2017
2. 小海灣　水彩 · 26 x 38 cm · 2017

誰是對你有特殊影響的藝術大師？為什麼？

影響我轉變最大的是大學期間接觸了俄羅斯藝術觀念，
其中 19 世紀的巡迴展覽畫派讓我看見寫實繪畫的高
度，透過藝術表達社會的理想，畫家多以通俗易懂的
方式詮釋中產階級等生活環境，也是風景畫的代表之
一，十分崇拜列賓、列維坦、費欽等大師作品對自然的
歌頌，也去了一趟俄羅斯藝術旅遊見識到大師原作，讓
我受到刺激以及震撼，提升自己的眼界也使我後來作品
有了轉換。另外沙金特（John Singer Sargent）的水
彩風景研究的冷暖色光影的變化，還有佐恩（Anders
Zorn）擁有素描基礎用輕快筆法與準確造型呈現家鄉
的風俗，都是讓我看見水彩表現力不凡的藝術大師。

| 1 | 2 |
| | 3 |

1. 眷念　　　　　　水彩 · 26 X 38 cm　· 2018
2. 懵懂的秋　　　　水彩 · 38 X 52 cm　· 2019
3. 米蘭街道華爾茲　水彩 · 19 X 26 cm　· 2018

1	2
	3

1. 逆秋　　　　　水彩・ 76 X 46 cm ・ 2019
2. 生命的延續　　水彩・ 46 X 76 cm ・ 2019
3. 行跡瑞士鄉村　水彩・ 38 X 52 cm ・ 2018

創作過程 ➤

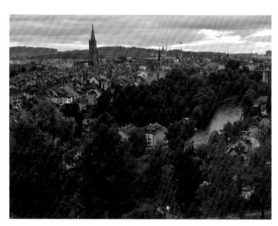

1　之前去了一趟歐洲旅遊到瑞士，從玫瑰花園遠眺阿勒河環繞的舊城風光，美的令我震攝，也迅速當場畫了水彩速寫，水彩的便利性讓我出遊方便攜帶，所以對當下氛圍情境有比較深刻的印象。

2　畫作品前習慣製作小草稿，約手掌的尺寸範圍用取捨去簡化，先設想好明灰暗構圖，色彩冷暖的協調感，粗略基本的畫面效果就好，看的不要太細。

3　紙張用的是 Arches 熱壓紙 300g/m2，畫好草稿後先用濕染由上往下處裡，從天空再畫遠山然後染一層基底調，讓畫面統合感和冷暖色調先穩固好。

4 處理設定比較虛的部分，遠景的房子橋的結構畫的概括一些，樹主要用團塊來表現並且注重造型和邊緣的力道，前景的樹用流動顏料的效果增加肌理和水份趣味，中到遠段的樹層次越來越少，沈澱顆粒的效果剛好暗示樹叢的質感。

5 用屋簷做出焦點建築的份量，這階段還不用畫細，一樣概略的手法注意造型的美感和分佈，邊緣有實有虛看起來才不會太僵硬，入夜的氛圍光影這階段已經顯現出來了。

6 大致的物件都定位出來後，最後小筆修飾把層次補強，過程大多都是處理邊緣的強弱，處理好房子的細節和小燈光的暗示，要小心千萬不可以做過頭，畫面平衡感協調感沒問題後即完成。

告白

編輯委員

洪東標

黃進龍

謝明錩

程振文

林毓修

吳冠德

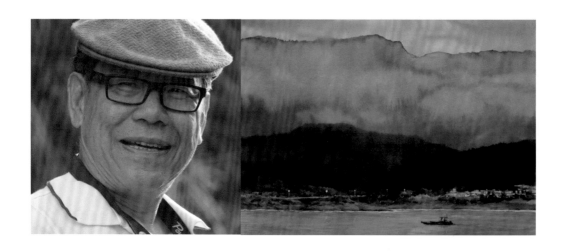

洪東標

Hung Tung-Piao

西元 1955 年
臺灣師大美術系畢業·臺灣師大美術研究所碩士

現職
中華亞太水彩藝術協會理事長
台灣國際水彩協會理事
玄奘大學藝創系講座助理教授
國父紀念館、中正紀念堂水彩班教師
水彩資訊雜誌發行人

參與國內外重要紀錄
十七屆全國美展評審委員兼評審感言撰稿人、高
雄市美展
新北市美展、南投縣玉山獎、大墩美展、苗栗美
展、新竹美展，礁溪美展評審委員
2016 台灣世界水彩大賽策展暨評審、2018IWS
馬來西亞國際水彩大賽評審。

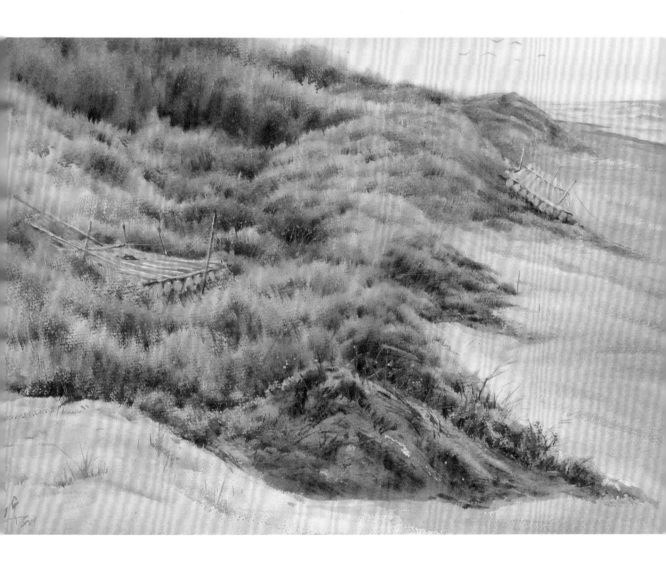

1 | 2

1. 東海岸的黃昏　　水彩 · 38 X 55 cm · 2017
2. 迎風海岸　　　　水彩 · 38 X 54 cm · 2019

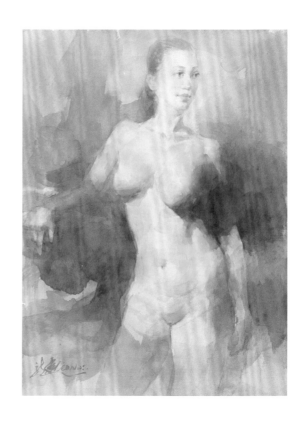

黃進龍

Huang Chin-Lung

西元 1963 年

國立台灣師範大學特聘教授
前台師大藝術學院院長
終身免評鑑教授
台灣水彩畫協會理事長
前中華亞太水彩藝術協會理事長
台灣國際水彩畫協會榮譽理事長
澳洲水彩畫會 (Australian Watercolour Institute)
榮譽會員
美國賓州州立大學訪問學者 (2009/08 — 2010/07)
美國水彩畫協會 (American Watercolor Society)
國際評審 2012
教育部專業藝術教育小組委員 (104-107 年)

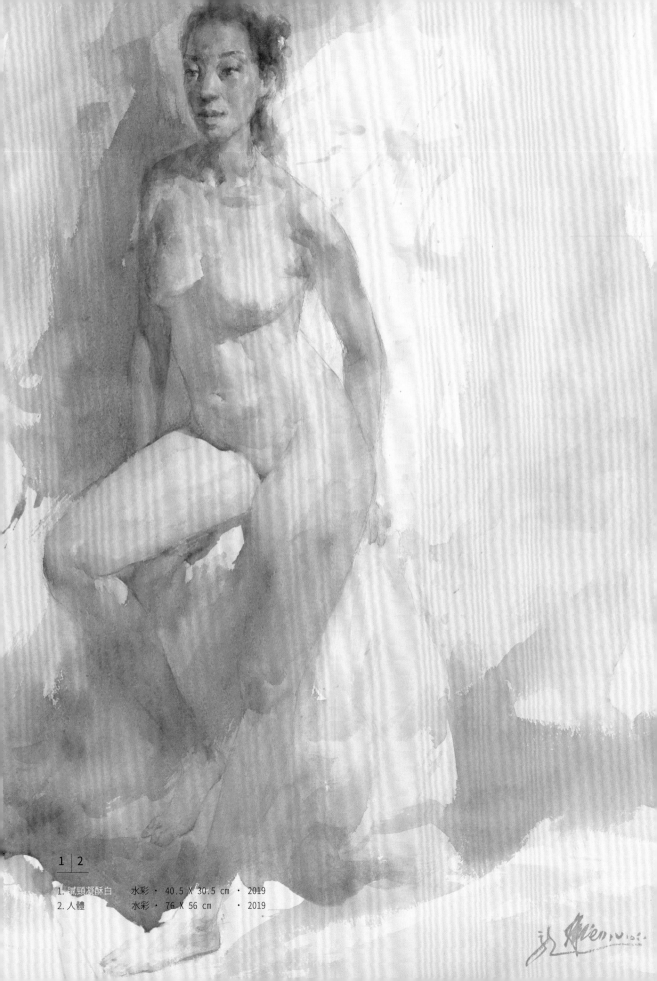

1 | 2

1. 膩頸凝酥白　　水彩 · 40.5 X 30.5 cm · 2019
2. 人體　　　　水彩 · 76 X 56 cm　　· 2019

謝明錩

Hsieh Ming-Chang

西元 1955 年

台灣著名水彩畫家，曾任台灣藝術大學美術系副教
授，現任玄奘大學藝術與創作設計系客座教授。他
以文學系出身的背景崛起於雄獅美術新人獎，活躍
於 1970 年代台灣水彩畫的第一次黃金時代。

27 歲時，國家文藝基金會頒給他「青年西畫特別
獎」，40 幾歲時，兩度獲邀佳士得國際藝術品拍賣
會，50 歲時，臺北市立美術館策劃的《台灣美術發
展展》遴選他為 70 年代台灣鄉土美術的代表，60
歲時，在《全球百大國際水彩名家特展》中被觀眾
票選為人氣王第一名。

重要資歷及獲獎

2014-2018 泰國曼谷、新加坡、韓國首爾、馬來
　　　　 西亞及中國青島、濟南、南寧國際水彩展獲邀展
　　　　 出，作品《我的心靈浴場》榮獲中國水彩博物館
　　　　 典藏

2018 　5 月於台北宏藝術舉辦第十九次個人畫展，
　　　　 作品《輕柔》參展馬來西亞國際水彩雙年
　　　　 展榮獲 EXCELLENT AWARD

2017 　榮任中國濟南《第一屆大衛杯世界水彩大
　　　　 獎賽》總決選國際評審團評審

2016 　榮任《IWS 台灣世界水彩大賽暨名家經典
　　　　 展》國際評審團團長

2015 　獲邀參展《百年華彩 - 中國水彩藝術研究
　　　　 展》於北京中國美術館

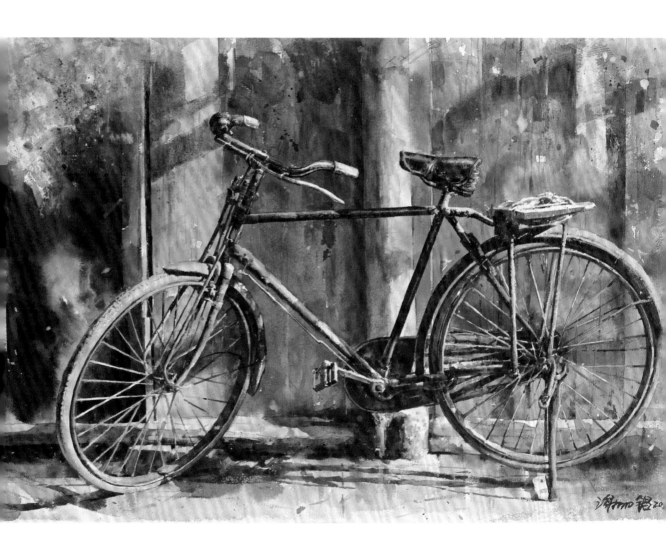

1 | 2

1. 時空之旅 　　　　水彩 ‧ 60 X 102 cm ‧ 2018
2. 土耳其藍的回憶 　　水彩 ‧ 51 X 76 cm ‧ 2018

程振文

Cheng Chen-Wen

西元 1964 年

現職
中華亞太水彩藝術協會理事
IWS 國際水彩大賽評審

參與國內外重要展出紀錄及獲獎
63 屆台陽美展台陽獎、竹塹美展竹塹獎
2019　桃園國際水彩雙年展
2019　策展「掬水話娉婷 女性水彩人物展」
2018　義大利法布里亞諾水彩展
2017　桃園活水國際水彩大展
2017　台日水彩交流展於奇美博物館
2016　亞洲 & 墨西哥國際水彩展
2015　韓國國際水彩三年展
2015　台北市大同大學水彩個展
2015　美國紐約文化部台日水彩展
2014　法國世界水彩大賽金牌獎

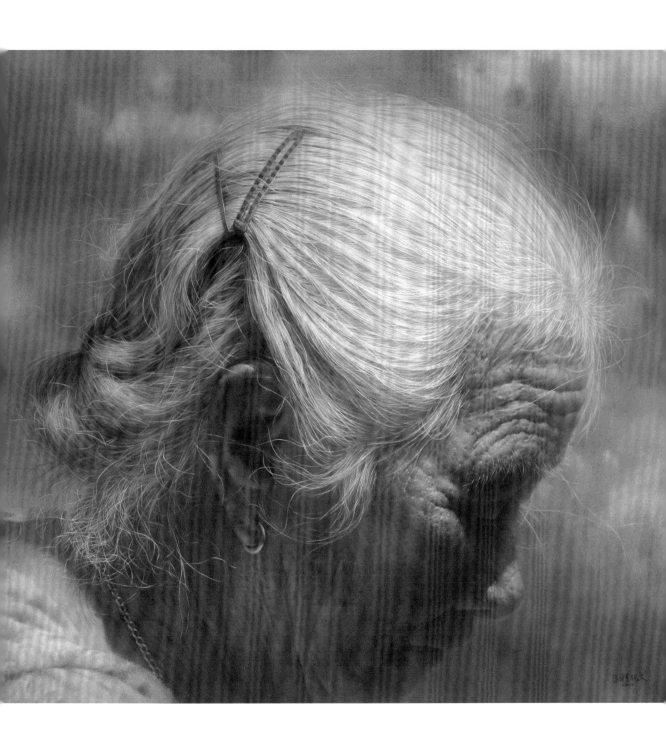

1 | 2

1. 晨光　　　　水彩 · 40 X 64 ㎝　　 · 2010
2. 馬祖阿嬤　　水彩 · 101 X 112 ㎝　 · 2019

林毓修

Lin Yu-Hsiu

西元 1967 年

現職
中華亞太水彩藝術協會理事

國內外重要展出紀錄
2019　《掬水話娉婷 - 女性水彩人物大展》策展人
2017.2018 Fabriano- 國際水彩嘉年華 / 義大利
2017　台日水彩畫會交流展 / 奇美博物館 / 台南
2017　活水・桃園 - 國際水彩交流展 / 桃園
2016　泰國・華欣 - 國際水彩雙年展 / 泰國
2016　亞洲 & 墨西哥 - 國際水彩展 / 墨西哥
2015　彩匯國際 - 全球百大水彩名家聯展 / 台北 / 高雄
2015　流溢鄉情－臺灣水彩的人文風景暨臺日水彩的淵
　　　源聯展 / 文化部主辦 / 紐約
2014　中華民國畫學會 103 年度水彩類金爵獎

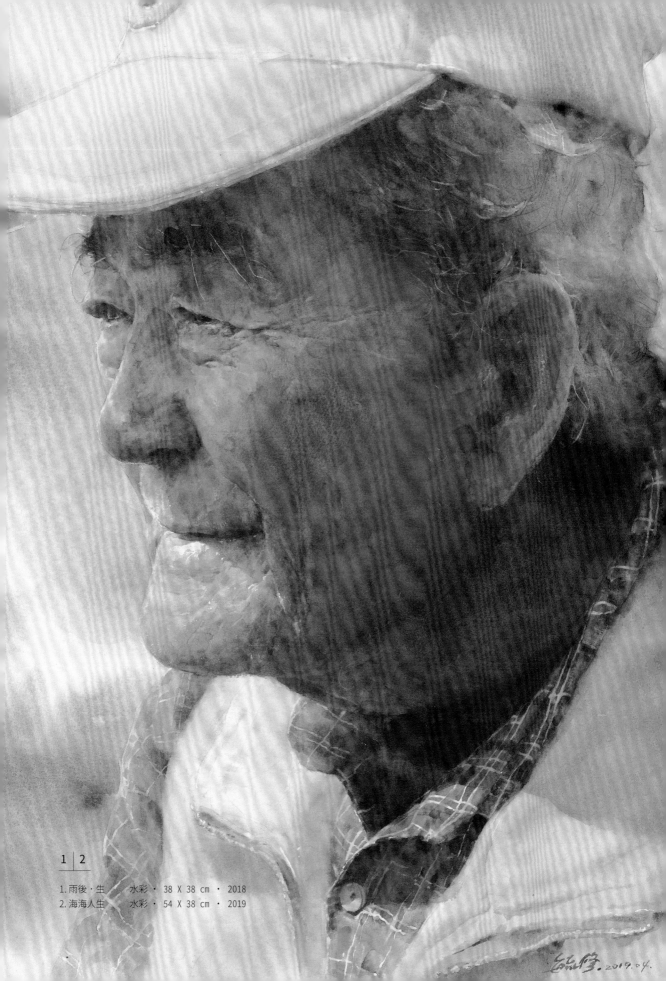

1|2

1. 雨後‧生　　水彩‧38 X 38 cm‧2018
2. 海海人生　　水彩‧54 X 38 cm‧2019

吳冠德

Wu Kuan-Te

國立台灣師範大學美術研究所碩士。曾任中華亞太水彩藝術協會秘書長、常務理事。曾旅居法國專職創作。返國後於三峽老街成立「庶民美術館」推廣藝文活動。

受邀國際展出於美國紐約、義大利法比雅諾、法國巴黎、澳洲雪梨、韓國首爾、泰國曼谷，以及新加坡、馬來西亞、上海、香港、深圳、廣州等國際藝術博覽會。

國內展出於國立歷史博物館、國立台灣美術館、高雄市立美術館、國父紀念館、中正紀念堂、雅逸藝術中心等五十餘次。曾舉辦個展十三次於香港 Art Central、新加坡 Art Porters、台北花博爭艷館、台北世貿一館…等

曾獲邀至巴黎進行示範講座。曾獲全國美展銀牌獎、新北市美展首獎、編入法國世界水彩大賽選集。

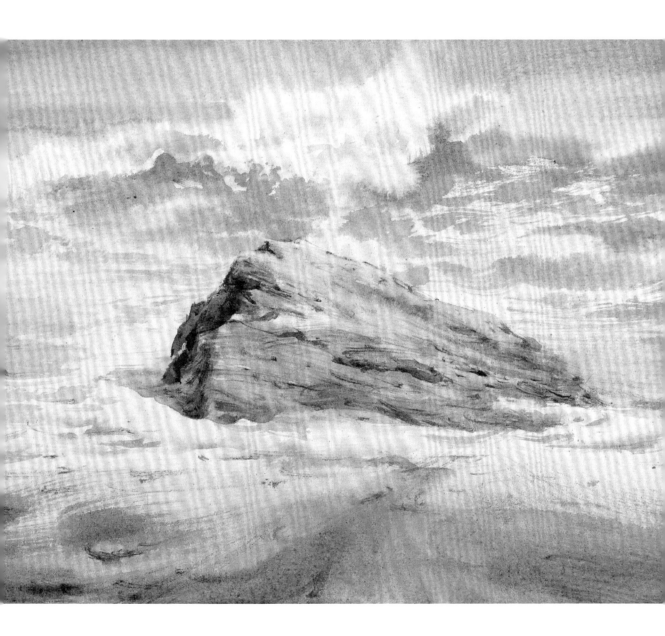

1 | 2

1. 藍白的節奏　　水彩 ‧ 41 X 53 cm ‧ 2013
2. 聆　　　　　　水彩 ‧ 41 X 53 cm ‧ 2018

黃玉梅

Hsieh Ming-Chang

現職

中華亞太水彩藝術協會副祕書長

國內外重要展出紀錄及獲獎

2014-2018 泰國曼谷、新加坡、韓國首爾、馬來
西亞及中國青島、濟南、南寧國際水彩展獲邀展
出，作品《我的心靈浴場》榮獲中國水彩博物館
典藏

2019　中華亞太水彩藝術協會「春華」專題研究
　　　　新書發表及作品特展

2018　參與大觀畫會「淡江大學文錙藝廊」聯
　　　　展，並出個人水彩畫冊

2018　台北市行天宮附設玄空圖書館藝文空間
　　　　「心領意會表真情」水彩畫創作個展

2017　台北市土地銀行館前藝文走廊「彩羽翔
　　　　蹤」黃玉梅水彩畫個展

2017　台北市吉林藝廊「2017 台灣水彩研究」
　　　　赤裸告白 - 3 參與新書發表簽名會及作品
　　　　聯展

2016　台北市華南銀行「觀心採繪」水彩畫個
　　　　展，並出個人水彩畫冊

1 | 2

1. 奔流隆隆心自靜　　　水彩 · 56 X 76 ㎝ · 2018
2. 閒情逸致　　　　　　水彩 · 36 X 56 ㎝ · 2019

THE SECRETS OF WATERCOLOR 05

名家創作的赤裸告白

水彩解密5

書名	水彩解密 5 - 名家創作的赤裸告白
出版	中華亞太水彩藝術協會
策劃總召	洪東標
學術策展	黃進龍
藝術總監	謝明錩
編輯委員	程振文　林毓修　吳冠德
美術設計	YU,SHUO-CHENG
作者（按年齡排序）	林玉葉、朱榮培、連明仁、陳新倫、蔡秋蘭、李盈慧、周運順、游文志、林煥嘉、黃俊傑、綦宗涵

發行	金塊文化事業有限公司
地址	新北市新莊區立信三街 35 巷 2 號 12 樓
電話	02-22768940

總經銷	創智文化有限公司
電話	02-22683489

印刷	鴻源彩藝印刷有限公司
初版	2019 年 10 月
建議售價	新台幣 800 元
ISBN	978-986-98113-0-9(平裝)

國家圖書館出版品預行編目 (CIP) 資料

水彩解密 . 5, 名家創作的赤裸告白 / 洪東標 , 謝明錩 , 黃進龍編審 .
-- 初版 . -- 新北市 : 金塊文化 , 2019.10
248 面 ;19 x 26 公分 -- (名家創作 ; 5)
ISBN 978-986-98113-0-9(平裝)
1. 水彩畫 2. 畫冊

948.4　　108015496